Königliche Gartenlust im Park Sanssouci

STIFTUNG
PREUSSISCHE SCHLÖSSER UND GÄRTEN
BERLIN-BRANDENBURG

Königliche Gartenlust im Park Sanssouci

Inszenierung, Ernte und Genuss

Herausgegeben
von der Generaldirektion der Stiftung
Preußische Schlösser und Gärten
Berlin-Brandenburg

DEUTSCHER KUNSTVERLAG

Vorwort

Gartengeschichte ist Kulturgeschichte. Ob mittelalterliche Klostergärten, prachtvolle Anlagen der Renaissance wie der berühmte »Hortus Palatinus« in Heidelberg oder opulent-geistreiche Gärten der Barockzeit wie z. B. im französischen Vaux-le-Vicomte – stets spiegeln sie die Kultur ihrer Schöpfer und ihrer Zeit wider, in der sie entstanden. Der zum UNESCO-Welterbe gehörende Park Sanssouci knüpft an diese Tradition an. Der Begründer, der preußische König Friedrich der Große, prägte seinen Park dabei in kongenialer Weise, verstand er es doch, das Schöne mit dem Nützlichen zu verbinden und sowohl einen klassischen Barock- als auch einen Obstgarten zu schaffen. Die Lust an der barocken Inszenierung kam dabei ebenso zum Ausdruck wie sein legendäres Verlangen nach frischen und exotischen Früchten.

Friedrichs Nachfolger haben die Tradition weiterentwickelt, indem sie dem Park Sanssouci ihren jeweiligen Stempel aufdrückten. So wurde die prachtvolle Gartenanlage bis ins 20. Jahrhundert hinein erweitert und sukzessive verändert; der Barockgarten entwickelte sich vornehmlich unter dem genialen Gartenkünstler Lenné zu einem Landschaftsgarten mit ganz eigenen Akzenten und Gestaltungselementen. Daran wird deutlich, dass der Park Sanssouci keine statische, museal erstarrte Gartenanlage ist, sondern ein lebendiges, sich stets dynamisch veränderndes Kunstwerk, das im Grunde nie fertiggestellt ist und immer wieder neue Facetten bietet. Diesen Spuren zu folgen macht nicht nur Spaß, sondern bedeutet auch, in die Kulturgeschichte Preußens einzutauchen und neue, spannende Entdeckungen zu machen. Hilfestellung dazu bietet dieses Buch: Kenntnisreiche Autorinnen und Autoren

thematisieren ganz unterschiedliche Aspekte des Parks Sanssouci und machen gerade dadurch seine Vielfalt deutlich. Gartenkunst und Gartenlust, großartige Inszenierungen, prachtvolle Rosen, italienisches Gemüse und südländische Früchte kommen dabei ebenso zur Sprache wie ganz neue Herausforderungen, vor denen wir heute angesichts sich verändernder Umweltbedingungen bei der Pflege und dem Erhalt dieses einmaligen Gartenkunstwerks stehen.

Ich lade Sie zu interessanten und manch neuen Wegen durch den Park Sanssouci ein!

Hartmut Dorgerloh
Generaldirektor Stiftung Preußische Schlösser und
Gärten Berlin-Brandenburg

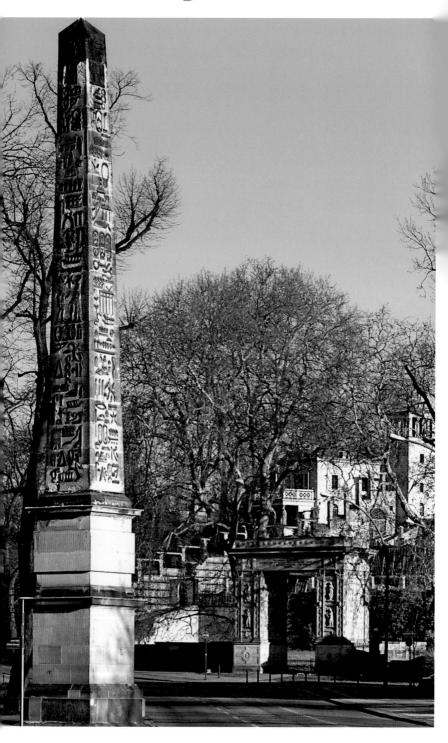

Obelisk, 1748, im Hintergrund Triumphtor 1850/51, Winzerhäuschen 1849

Der Park von Sanssouci aus mythologischer Sicht oder: Am Ende der Allee liegt Borneo[*]

Marcus Köhler

Jeder Garten ist ein Spiegelbild seines Besitzers. Dies gilt auch für Könige. Im Unterschied zum Privatmann pflanzten und bauten sie jedoch als Politiker und Staatslenker. Diplomaten, der Hofstaat, Gelehrte und Verwandte lustwandelten in ihren Gärten, die einerseits erfreuen, andererseits aber auch den Geist und die Macht des Potentaten vor Augen führen sollten. Gärten waren somit stets Orte der Repräsentation.

Als Friedrich II. (1712–1786) nach dem ersten Schlesischen Krieg ab 1744 sein »Sanssouci« entwarf, schwebte ihm eine Art Landvilla vor, wie diejenigen, in die sich die alten Römer einst nach politischen und militärischen Mühen zur wohlverdienten Muße zurückgezogen hatten. Feigen und Orangenbäume, die unzähligen antiken Marmorbüsten: Alles das diente dem König dazu, ein südliches Fluidum zu erzeugen.

Aber da war noch mehr – mit kleinen Gebäuden und Bildwerken, die zunächst einmal wie zufällige Zierrate wirken, bestückte er seinen Garten. Schaut man jedoch genauer hin, so ergeben sich Zusammenhänge und Geschichten. Dabei muss man wissen, dass Friedrich, der über ein umfangreiches Allgemeinwissen verfügte und vielerlei Interessen hatte, sich nicht nur als Historiker, sondern auch als Opern-Impresario versuchte, Stücke selber schrieb und komponierte. Er verstand es, in Szenen und Handlungsabläufen zu denken. Wie wir sehen werden, kam ihm dies auch im Garten von Sanssouci zu Hilfe.

Die kürzere Süd-Nord-Achse, die von den Sphingen den Weinberg hinauf zum Schloss Sanssouci und von dort bis zum Ruinenberg führt, lässt sich vor dem Hintergrund seiner persönlichen Lebensphilosophie als Erkenntnisweg entschlüsseln. Darauf kann in diesem Rahmen nicht

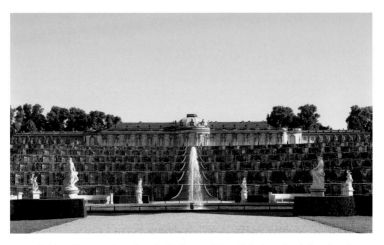

Schloss Sanssouci, 1746–1787, Parterre mit Französischem Rondell und großer Fontäne

näher eingegangen werden. Seine historische Ader hingegen bewies der König nicht nur schriftstellerisch, sondern – dies zeichnet den Philosophen von Sanssouci aus – auch in allegorischen Programmen, indem er die Antike mit ihren historischen Fakten, Mythen und Dichtungen auf seine Taten und Denkweisen übertrug und damit sein eigenes Wirken in bedeutungsvolle Zusammenhänge brachte. Die Quellen, auf die er sich bezog, waren dem gebildeten Zeitgenossen bekannt: die Erzählungen aus der olympischen Götterwelt, die Metamorphosen des Ovid, die Schriften der großen römischen Denker.

Wenngleich der König dem Publikum durch gedruckte Beschreibungen und – nach Fertigstellung des Gartens – sogar durch einen aufwendigen Plan sein Reich vorstellte, gibt es keine zeitgenössischen Erklärungen der Bedeutung einzelner Elemente. Im Rokoko reizte vielmehr das Spiel mit der Andeutung, der Allusion, die Freude am Entschlüsseln und die intellektuelle Unterhaltung. Ein Gartenbesuch dauerte oft Stunden und wurde gerne wiederholt und vertieft.

Wie nun inszenierte sich Friedrich? Den Auftakt bildet am östlichen Parkeingang ein Obelisk, der mit Fantasiehieroglyphen geschmückt ist. Er steht für Ägypten, das erste große Königreich der Menschheitsgeschichte. Die Obelisken, die von dort einst durch die Cäsaren nach Rom gebracht wurden, erfreuten sich im 17. Jahrhundert einer neuen Wertschätzung. Ein berühmter Jesuit, Athanasius Kircher, meinte damals sogar, die eigentümlichen Zeichen entziffert zu haben, und deutete sie als Hinweise auf das christliche Heilsgeschehen. Um dieser populären

Lesart erst gar keinen Raum zu geben, entschied sich der Atheist Friedrich für symbolhafte Hieroglyphen. Ihm kam es auf etwas anderes an: Einer seiner Forscher an der Berliner Akademie, Leonhard Euler, stellte nämlich fest, dass Obelisken auch als Sonnenzeiger dienten. Sie weisen auf den Lauf der Tages- und Jahreszeiten hin, aber auch im übertragenen Sinn auf den Lauf der Geschichte. Ist Sanssouci also ein historisches Lehrstück?

Das in der Hauptachse auf den Obelisken folgende Tor ist niedrig und lädt zum Betreten des dahinter sichtbaren Gartens ein, wären da nicht die prächtigen korinthischen Säulen, die dem damaligen Besucher anzeigten, dass dahinter eine Person von höchstem Stande lebte. Aber auch ohne diese Geste war es für den Betrachter beeindruckend, bereits von der Straße aus antike Bildwerke links und rechts des Tores aufgereiht zu sehen. Sie waren Teil einer der größten Antikensammlungen Europas und signalisierten dem Eintretenden, dass in Sanssouci die Antike lebendig sei.

Folgt man der Hauptachse weiter, so trat man danach – wie heute – in ein Heckenrondell, das einen eigenartigen Kontrast zeigte, nämlich die Büsten von Römern und Mohren. Seit der Antike sah man in den dunkelhäutigen Menschen die exotischen Wilden schlechthin. Doch sind es hier keine Ureinwohner, sondern in antikische Kleidung gewandete Zivilisierte. Der Zeitgenosse, der im 18. Jahrhundert den Garten besuchte, kannte fürstliche »Hofmohren«, die jedem vor Augen führten, dass es kraft der feinen Kultur möglich war, aus Ureinwohnern gebildete Menschen zu machen. Nicht ohne Grund taucht deshalb auch im Hintergrund eines Kinderbildnisses von Friedrich und seiner Schwester Wilhelmine ein Mohr als Hinweis auf ihre Erziehung auf.

Ein paar Meter weiter öffnet sich wieder ein Heckenrondell, diesmal jedoch mit Büsten brandenburgischer und oranischer (niederländischer) Herrscher. Im Prinzip ist es eine Versammlung von Familienmitgliedern Friedrichs, die im 17. Jahrhundert lebten und ein erfolgreiches Bündnis begründeten, das ein Herrschaftsgebiet zwischen London und Königsberg mit unermesslichen Reichtümern umfasste. Der englische König und der brandenburgische Kurfürst (ab 1701 preußischer König), der niederländische Statthalter sowie der hannoversche Kurfürst bildeten eine Allianz, die selbst im krisengeschüttelten 18. Jahrhundert fest zusammenhielt. Holländisches Viertel, das Jagdhaus Stern und die Wirtschaftsbauten am Potsdamer Marmorpalais zeugen in ihrer Bauweise noch heute von der Bedeutung, die dieser Verbindung beigemessen wurde.

In der nächsten Szene steht der Betrachter im Parterre, d.h. im Blumengarten direkt unterhalb des Schlosses Sanssouci. Das Herzstück der Gartenanlage bildet ein Brunnenbecken, in dessen Mitte einst eine Figur der Göttin Thetis stand. Um sie herum erblickte man die vier Elemente sowie die Götter Merkur, Venus, Apollo, Diana, Juno, Jupiter, Mars und Minerva, die bis heute hier versammelt sind. Dazwischen standen Darstellungen der entführten Dejanira und Europa sowie Andromache und Euridice, die gerade befreit werden. Der Zeitgenosse kannte die Geschichte der Thetis, die alle möglichen Tricks anwandte, dem von den Göttern ihr bestimmten Gatten zu entkommen. Ihr wurde nämlich geweissagt, dass einst ihr Sohn den Vater übertreffen, wenn nicht ermorden würde. Neptun, der Gott des Meeres, war dies schließlich leid und er entführte Thetis aus ihrer Grotte, um sie dem ausersehenen, sterblichen Ehemann Peleus zuzuführen. Diese Szene setzte König Friedrich in zwei Grotten um: Östlich von Sanssouci befindet sich heute noch die Neptungrotte. Von der ehemaligen Thetisgrotte im Westen zeugt heute nur noch ein künstliches Felsentor.

Zu Thetis' Hochzeit, die später zur Geburt des Helden Achill führen wird, erschienen alle olympischen Götter. Nur Eris, die Göttin der Missgunst, war nicht eingeladen, kam aber dennoch. Sie erwählte den jungen Paris, der bei der Hochzeit der schönsten Göttin einen von ihr gestifteten goldenen Apfel als Preis überreichen sollte. Sofort begannen Minerva, Juno und Venus den Jüngling zu bestechen: Die erste bot ihm Weisheit, die zweite Herrschaft und die dritte Schönheit, d.h. die Liebe zur schönsten Frau der Welt. Der Juror entschied sich für Letzteres. Es stellte sich jedoch heraus, dass die Begehrte, nämlich Helena, Gattin des Königs Menelaos war, so dass dem Schiedsrichter Paris nichts anderes übrig blieb, als sie zu entführen. Mit diesem Unglück beginnt die wichtigste mythologische Kampfhandlung der Antike: der Trojanische Krieg.

Die Zeitgenossen Friedrichs waren geschult, solche Hinweise an der Realität zu messen. Dass im Oranierrondell eine familiäre Eintracht, hier jedoch Zwietracht dargestellt wurde, konnte ihnen nicht entgangen sein. Genauso wenig die Tatsache, dass es einem freien Individuum wie Paris (oder einem Fürsten) freigestellt war, aus mehreren Handlungsmöglichkeiten zu wählen. Friedrich, der gerne in seinen literarischen und theatralischen Werken motivische Doppelungen und Spiegelungen anwandte, ließ das Thema des Fürsten am moralischen Scheidewege noch einmal im Rehgarten, der auf der großen Achse dem Parterre folgt, auftauchen: Dort ließ er eine Kopie der sogenannten Corradini-Vase aus

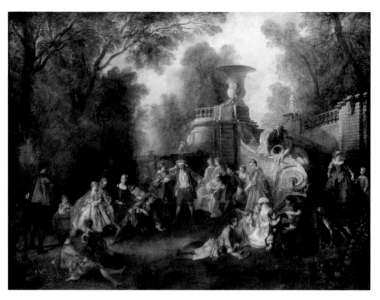

Nicolas Lancret, Blindekuhspiel, vor 1737

Dresden aufstellen, auf der Alexander der Große vor den Frauen des Darius dargestellt wird. Nach alter Sitte oblag es dem siegreichen Feldherren, die Frauen zu versklaven oder zu vergewaltigen; Alexander jedoch nahm sie würdevoll auf und zollte damit seinem Feind und den Frauen Respekt. Er entscheidet sich im Gegensatz zu Paris und in Analogie zu Friedrich nicht für Liebe und Verlangen, sondern für Ruhm und Ehre.

Ein neues Kapitel der Geschichte wird im anschließenden Boskett aufgeschlagen, in dem waldartigen Bereich, der sich in der Gartenkunst der italienischen Renaissance als Urbild der ungezähmten Gefühle, des Unterbewussten, aber auch der Freiheit herausgebildet und durch Theaterstücke wie Shakespeares *Sommernachtstraum* Eingang in die Kulturgeschichte gefunden hat.

Es ist kein Zufall, dass sich die französischen, aus Paris vertriebenen Theatertruppen, die sogenannten »enfants de sanssouci« Anfang des 18. Jahrhunderts in die waldartigen Jagdgärten der Könige zurückgezogen hatten, um dort zwischen den Statuen und kleinen Tempeln Stücke aufzuführen, die ländlich-fröhlich und freizügig waren. Sie bildeten die Vorlagen für die Szenen, die später durch die Maler Lancret, Pater und Watteau gemalt und von Friedrich gesammelt wurden.

Das natürlich gestaltete Boskett Sanssoucis, auch Rehgarten genannt, ist diesem Stück Theatergeschichte verpflichtet. Bereits im ersten Rondell tauchen Szenen gefährlicher, enthemmter, verweigerter

Friedrich Christian Glume, Musenrondell, um 1752

und erschlichener Liebe auf: der von Liebe gefesselte Mars, die von Amor in Ketten gelegte Venus, Diana und Aktaion, Merkur und Alkmene, Faune und Bacchantinnen usw. Es folgten das Musenrondell und weitere Figurengruppen, die Frauenraube zeigen: Pluto und Proserpina, Bacchus und Ariadne, Römer und Sabinerinnen sowie zum zweiten Mal Paris und Helena. Triebhaftes Begehren und Konsequenzen unbedachter, weltlicher Liebe sind hier das Thema. Es ist kein Zufall, dass im Boskett sieben Mal die Figur der Venus und sechs Mal die des hitzigen Gottes Vulkan aufgestellt wurde.

Bevor das siegreiche Ende des Siebenjährigen Krieges zur Erweiterung des Rehgartens in Richtung Westen führte, bildete einst die 1787 abgerissene Marmorkolonnade, die sich an die oben beschriebene Reihung von Rondellen anschloss, den gestalterischen Höhepunkt. Die in all ihren misslichen Formen dargestellte Liebe wurde hier auf den Bereich der Ovidschen Metamorphosen übertragen: Der selbstverliebte Narziss, der sich in die gleichnamige Blume verwandelt, die tragische Gestalt des ebenfalls als Blume verewigten Adonis oder die aus Scham zu Schilf und schließlich zur Panflöte werdende Syrinx. In diesen Fällen ist es jedoch nicht Tod, sondern Verwandlung, die diese – in welcher Form auch immer – unstatthaften Lieben verewigt.

Damit war der Garten ursprünglich thematisch abgeschlossen und bildete ein perfektes Pendant zur geplanten königlichen Grablege auf der Terrasse, die ebenfalls den Übergang des Menschlichen in die Natur darstellen sollte.

Es kam jedoch anders: Friedrich gewann 1763 den Siebenjährigen Krieg und begann sofort mit der Vergrößerung und Westerweiterung der Gartenanlagen. Für die beachtliche königliche Antikensammlung ließ er 1768 extra einen geschlossenen Rundtempel errichten. Bei genauerer Betrachtung der Massen von Skulpturen, die dort einst standen, ergeben sich einzelne Themen: Da war zunächst das römische Volk, das durch eine Vielzahl an Porträtbüsten präsent war. Es umstand eine der wichtigsten Antikengruppen des 18. Jahrhunderts, nämlich die Szene, wie Ulysses den Sohn von Thetis, Achill, der sich in Frauenkleidern bei den Töchtern des Lykomedes versteckt hatte, enttarnte, woraufhin dieser die Waffen ergreifend in den Trojanischen Krieg zieht. Die Randfiguren – ein Faun, eine Venus und eine Darstellung des Raubs der Proserpina – vergegenwärtigten noch einmal das Thema der Begierde. Über der Eingangstür zum Tempel sah man in einem Relief, wie Vulkan gerade seine Waffen schmiedet. Darüber hinaus tauchten erneut der edle Alexander sowie der Philosophenkaiser Trajan auf, unter deren Herrschaft Riesenreiche erblühten. Ihre Taten stehen in krassem Gegensatz zur römischen Kaiserin Messalina, Namensgeberin der Mesalliancen, die in einer Büste ebenfalls gegenwärtig war und als Hure in die Weltgeschichte einging. Mit ihr wird Wollust und egoistische Begierde auf eine Frau bezogen.

Eine einzige Figur im Antikentempel fiel aus der Reihe: eine moderne, von Girardon gefertigte Büste des Kardinals Richelieu. Sie war der Schlüssel zum Verständnis des Ganzen: Armand-Jean du Plessis, unter Ludwig XIII. von Frankreich Kardinal und Staatsminister, war die Personifikation einer anti-habsburgischen Politik schlechthin. Auch Friedrich kämpfte im Siebenjährigen Krieg gegen die Habsburger, nämlich gegen Maria Theresia, die nur durch einen übervorteilenden Kompromiss (die sogenannte »Pragmatische Sanktion«) als Frau auf den Kaiserthron kam und diesen ausschließlich für ihre Machtpolitik nutzte. Neben ihr trat als zweite Feindin die wankelmütige Kaiserin Elisabeth von Russland auf, die Friedrich selber sogar einmal als Messalina bezeichnete. Durch den Antikentempel und sein Programm veränderte sich nun auch die Lesart des Parterres, das zuvor eine allgemeine Darstellung der Folge von Fehlentscheiden war. Denn spätestens jetzt wird deutlich, dass der im Thetis-Brunnen des Parterres losgetretene Trojanische Krieg nunmehr als Allegorie auf den Siebenjährigen Krieg verstanden werden kann. Hier der Ruhm und die Ehre der Herrscher Alexander, Trajan und Friedrich – dort Schönheit, Verführung und ein schwacher Geist wie Paris, Maria Theresia und Elisabeth.

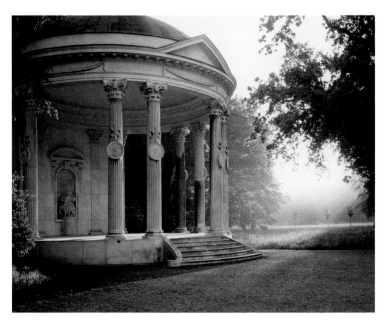

Freundschaftstempel, 1768–1770

Diese Schwarz-Weiß-Malerei, die sich allzu leicht an den Geschlechtern festmachen ließe, rief auch bei Friedrich die Frage hervor, ob Fürstinnen nicht auch die Freiheit besäßen, anders als »ihrem Wesen nach« (also emotional oder triebhaft) zu handeln. Schließlich fand er in seiner nächsten Umgebung ein Beispiel hierfür, nämlich seine Schwester Wilhelmine, Markgräfin von Bayreuth. Aus ihrem Nachlass stammte das einzige Mosaik im Antikentempel, das allein schon des Materials wegen auffiel. Es zeigte eine unbedeutende Badeszene, die jedoch – wie Friedrichs Gewährsmann Matthias Österreich in einem Führer schreibt – in einer kaiserlichen Villa in Palestrina gefunden worden war, die ebenso wie Sanssouci als Terrassenanlage gestaltet war. Auf Umwegen war es über Papst Urban VIII. zu Wilhelmine und schließlich nach Sanssouci gelangt.

Es ist daher kein Zufall, dass das bauliche Pendant zum Antikentempel ein Monument für die 1758 verstorbene Markgräfin von Bayreuth ist. Genau zehn Jahre nach ihrem Tod wurde es errichtet.

Friedrich bezog sich dabei – wie er schreibt – zwar auf den Tempelbau, den Cicero für die verblichene Tochter Tullia im Garten seiner Villa plante, wies jedoch die Bayreuther Bildhauer Räntz an, Wilhelmine lebensnah nach dem Porträt Antoine Pesnes als sitzende Pilgerin mit Voltaires Buch *Traité de l'amitié* darzustellen. Die szenischen Medail-

lons, die an den Säulen des offenen Rundtempels angebracht sind, zeigen antike Freundespaare. Den Schlüssel für diese zunächst eigenartige Gegenüberstellung bietet ein Denkmal, das Friedrich zu Ehren der verstorbenen Landgräfin Caroline von Hessen im Herrengarten in Darmstadt mit der lateinischen Inschrift »Femina sexu – igenio vir« (»dem Geschlecht nach eine Frau, an Geist ein Mann«) aufstellen ließ. Die Tatsache, dass eine Frau auch einen männlichen Geist haben konnte, ist somit Thema des Freundschaftstempels in Sanssouci, der damit die Fehler der besagten Kaiserinnen Maria Theresia und Elisabeth umso deutlicher hervortreten ließ.

Hinter den beiden gerade beschriebenen Bauten verlässt man das dunkle Boskett und tritt auf ein lichtes halbrundes Rasenstück, das sich vor dem Neuen Palais ausbreitet: Sportliche Kämpfer und der Gott der Gesundheit, Aeskulap, ebenso wie tanzende Mädchen, die Götter Apollo, Juno und Ceres sowie Cleopatra und Antinous, die zwei unterschiedliche Arten der Liebe (Verlangen und Verzicht) repräsentieren, betraten hier zu Friedrichs Zeit die Bühne. Auf der Südseite vor den königlichen Privatgemächern befand sich zudem noch eine Reihe von historischen Figuren, die Friedrich viel bedeuteten, etwa Julius Ceasar, Cicero oder Antinous. Aus dem Halbrund öffnete sich der Blick auf das Neue Palais, das mit Beendigung des Siebenjährigen Krieges 1763 begonnen wurde, wobei es zunächst Holländisches Palais hieß und damit einen Kreis zum Oranierrondell schloss. Die Frage ist also: Wird auch hier eine familiäre Eintracht gefeiert?

An der Fassade der Gartenseite tauchen verschiedene Helden des Trojanischen Krieges (u. a. auch wieder Achill) auf, die sich zum Kampf rüsten. Einzig die Geschichte um Perseus und Andromeda wird weiter ausgeschmückt, zeigt sie doch einen geradezu ritterlichen Helden, der um eine Frau erfolgreich kämpft und das Böse in Form der Medusa tötet. Aus deren Blut entspringt das Pferd Pegasus, das folglich auf der Hofseite des Neuen Palais noch einmal auftaucht und von Minerva und den Musen bewundert wird.

Auch auf der Hofseite erscheinen am Sockelgeschoss noch einmal Krieger und Götter des Trojanischen Krieges (u. a. auch Paris), doch entwickelt sich weiter oben unter der Ägide Apolls an der Fassade ein musikalischer Wettstreit unter den Göttern, in dessen Mitte das königliche Wappen mit der Devise »nec soli cedit« (»und weicht der Sonne nicht«) prangt. Oben auf der mächtigen Schlosskuppel halten schließlich die drei einst streitenden Göttinnen in Eintracht die preußische Krone empor.

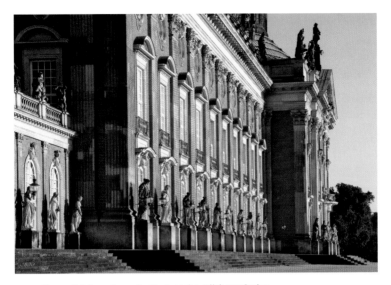
Neues Palais, 1763–1769, Gartenseite, Blick von Süden

Auch diesmal haben sich die Götter wieder versammelt, aber – im Gegensatz zu Thetis' Hochzeit – um ein Friedensmahl zu halten: nämlich auf dem Deckenbild des marmornen Festsaales. Der Mundschenk Ganymed, der seine Vorgängerin Hebe abgelöst hat, zeugt vom Anbruch einer neuen, glücklichen Zeit.

Dies wird dem Besucher sogar noch deutlicher vor Augen geführt, wenn er das Palais von der Gartenseite aus betritt. In der ersten Planungsphase des Gartens (also bis etwa 1754) wollte Friedrich eine Grotte ans westliche Ende der Allee setzen. Ihre Fundamente mussten zwar dem Bau des Neuen Palais weichen, doch wurde sie konzeptionell nur verschoben und als Grottensaal im Neuen Palais wieder eingefügt. Von ihr, genauso wie eine Etage höher vom Marmorsaal aus, tritt man in ein jeweils vorgelagertes Vestibül, das vor allem durch die freistehenden Säulen wie eine Wiederholung der Eingangshalle von Schloss Sanssouci wirkt. Dies war kein Zufall. Im Gegenteil: Schaut man aus dem mittleren Fenster des Vestibüls von Sanssouci, blickt man durch die Mitte der Kolonnaden des Schlosshofes im Hintergrund auf einen Berg mit den Ruinen des alten Roms, während aus den beiden übereinanderliegenden Vestibülen des Neuen Palais die Sicht auf ein riesiges Triumphtor inmitten der Säulenreihen fällt. Es ist das theatralische Abschlussbild eines genialen Gesamtprogramms, in dem nicht nur Siegesgöttinnen und Heroen auftauchen, sondern auch Waffen und die preußischen Embleme Adler, Krone und Zepter, die eindeutig auf den siegreichen Ausgang des

Siebenjährigen Krieges und die Größe des Königs verweisen. Die ganze Anlage dient ausschließlich der Verherrlichung der historischen Großtat. Und Fortuna und Viktoria auf den beiden Kuppeln tragen die Kunde in die Welt, die durch eine geradezu endlos scheinende Linden-Allee dargestellt wird. Damit fällt der Vorhang einer großartigen Inszenierung.

Die nachfolgenden Könige Friedrich Wilhelm II. (reg. 1786–1797) und Friedrich Wilhelm III. (1797–1840) kümmerten sich nur wenig um Sanssouci. Vielleicht erinnerten sie sich noch allzu gut an die menschlichen Unzulänglichkeiten und theatralischen Übertreibungen des alten Monarchen oder spürten möglicherweise auch einen gewissen Respekt: Auf jeden Fall beließen sie am Ende alles so, wie sie es vorgefunden hatten.

Dies änderte sich erst unter dem jungen Kronprinzen Friedrich Wilhelm (1795–1861), der in seiner Kindheit bereits einen »historischen« Friedrich kennenlernte. Da dies in einer Epoche stattfand, als Napoleon die aufstrebende Großmacht Preußen unterjochte, vermittelten ihm seine Lehrer jedoch nicht nur Fakten, sondern auch das Klischee eines asketischen, ruhmreichen, künstlerischen und letztendlich rundum vorbildlichen Königs. Dass Friedrich dieses Bild selbst inszeniert hatte, wurde dabei offensichtlich ignoriert. Nur allzu gerne nahm man es in der schwierigen Zeit an.

Der Kronprinz sah seine Aufgabe darin, die Werke seines großen Vorfahren zu bewahren, sie weiter auszuschmücken und – später als König – selbst Symbole der eigenen glorreichen Regierung zu hinterlassen. Es ist müßig, darüber zu spekulieren, ob er die Intentionen seines Vorfahren wirklich verstand oder ob der vermeintliche Ruhm des großen Friedrich, der sich in die Geschichtsbücher und das Bewusstsein des Volks festgeschrieben hatte, die besagten Inszenierungen überflüssig machte, doch begann man im Verlauf des 19. Jahrhunderts den mythologischen Erzählstrang des 18. Jahrhunderts aufzuheben. Der Publizist Belani, der als verlängertes Sprachrohr Friedrich Wilhelms IV. gelten kann, schrieb sogar: »Das Alles war ohne Zweifel prächtig und glänzend aber auch vergänglich und der veredelte Geschmack der Neuzeit gestattete die Wiederherstellung dieses wenig kunstsinnigen Gartenschmucks nicht.« (Häberlin, 1855, 35). Auch wenn Friedrich Wilhelm IV. in vielen Punkten ähnliche Figuren wie sein Vorfahr Friedrich aufstellen ließ (etwa eine Fülle von Satyrn, Faunen, Bacchanten und Dionysos-Darstellungen), so darf dies nicht darüber hinwegtäuschen, dass er die friderizianische Form der »Lykomedes-Gruppe« zerstörte, indem er sie – modernsten Forschungen zufolge – als Musen umrestaurieren

und in die Kunstsammlungen nach Berlin überführen ließ. Ihm diente die Antike nicht mehr als übergeordnete Erzählung, sondern als Stilepoche, der er eine ästhetisch-wissenschaftliche Wertschätzung entgegenbrachte. Deshalb tauchen in Sanssouci Kopien nach den nun im Museum aufgestellten Musen als Zitate auf: Fünf (aus Terrakotta) stehen in Nischen unterhalb der Mühle, vier auf den Brunnenwänden um das zentrale Bassin unterhalb von Sanssouci; lediglich Klio, der Muse der Geschichtsschreibung, fällt durch ihre Aufstellung auf der Treppenwange in Charlottenhof eine besondere Bedeutung zu.

Auch bei der Gruppierung der Figuren zeigt sich, dass Friedrich Wilhelm andere Themen als seinen Urgroßonkel interessierten. Auf der Terrasse von Charlottenhof etwa postierte er Paare: Zwei antike Marmor-Skulpturen, die er 1828 in Italien angeblich selbst ausgegraben hatte (Gaius Julius Caesar, Fortuna), dann zwei Bronzen nach Antiken (Klio, Apollino) und schließlich zwei Skulpturen der gefragtesten modernen »Klassizisten« Berthel Thorwaldsen (Merkur) und Antonio Canova (Paris). Eine vergleichbare Paarung gibt es auch im Innenraum der Römischen Bäder, etwa einen bronzenen Ganymed (Knabe mit Schale, 1838) und eine aus Steinpappe gefertigte Hebe, eine keusche Diana von Ephesos und eine aufreizende Venus von Capua (beides Gipsabgüsse nach der Antike). Diese Aufstellungspraxis trägt den Charakter einer Lehrsammlung, auf deren Höhepunkt – als eine Art Freilichtmuseum – 1857 bis 1860 der Nordische und der Sizilianische Garten mit ihren vielen Skulpturen entstanden. Vorbilder, Nachbilder und Neuschöpfungen wurden präsentiert, ebenso aber auch unterschiedlichste Materialien. Die zahlreichen »Ersatzstoffe« (Zink- und Steinguss, Terrakotta, Galvanoplastik usw.), aus denen die Figuren häufig hergestellt wurden, galten dabei nicht als billige, sondern moderne Materialien, mit denen Friedrich Wilhelm seine Fortschrittlichkeit zeigen konnte. Selbst in der Bildsprache brach sich dieses Bahn: Am Terrakotta-Triumphbogen am Weinberg (1850/51) umgeben antik gekleidete Frauenfiguren Utensilien, die sie als Personifikationen der Telegrafie und der Eisenbahn kennzeichnen; und an der Großen Orangerie (1851 bis 1864) taucht in ebensolchem Gewand die Verkörperung der Industrie mit Zahnrad und Zange auf.

Die Verbindung von Kunst und Technik, die aus heutiger Sicht weniger passend erscheint, entspricht jedoch Friedrich Wilhelms Intention. Sein augenscheinlichstes und wohl auch bedeutendstes Projekt betraf die Wasseranlagen von Sanssouci, die im 18. Jahrhundert hohe Investitionen verschlangen, ohne je funktioniert zu haben. Als erste »Versuchs-

station« ließ er 1826 – noch als Kronprinz – in der Achse zum gerade für ihn im antiken Stil umgebauten Gut Charlottenhof an einem Teich ein Dampfmaschinenhaus errichten. Von einem Altan aus blickte man von dort über den Teich und den Rosengarten auf die Terrasse des neuen Landsitzes. Der Schornstein wurde als übergroßer Kandelaber ausgebildet, so dass er sich bei aufsteigendem Rauch malerisch in die Szene einfügte. Da die Maschine erfolgreich arbeitete, begann Friedrich Wilhelm unmittelbar nach seiner Thronbesteigung mit dem Ausbau der Wasserkünste von Sanssouci, die 1841 bis 1843 zur Errichtung eines weiteren Dampfmaschinenhauses, der »Moschee«, an der Havel führte. Wo einst nicht eine einzige Fontäne zu sehen war, entstanden im Laufe seiner Regierung mehr als fünfzig Brunnen, Springstrahle und Wassertreppen. Um diese Überfülle mit Bildern zu schmücken, wurden alle mythologischen Meeresbewohner bemüht. Dabei ging es nicht mehr darum, sie in vielschichtig deutbare Beziehungen zu setzen, sondern lediglich darum, die glorreiche Tat des Königs und die ruhmreiche Gegenwart vor Augen zu führen und mittels modernster Technik die Zeit Friedrichs des Großen zu überbieten. Dies hebt auch Belani hervor, der zwei Jahre nach Thronbesteigung die *Geschichte und Beschreibung der Fontainen von Sanssouci* publizierte. Darin heißt es: »Vom Genie Friedrichs des Großen erdacht, hat sie die Pietät und der geläuterte Geschmack unsers regierenden Königs Majestät zur Ausführung gebracht. Was damals die Unwissenheit unmöglich machte, gelang leicht und sicher der Intelligenz unsers Jahrhunderts ... uns den erfreulichen Beweis von den Riesenfortschritten des neunzehnten Jahrhunderts vor dem achtzehnten voraus in die Hände zu legen.«

Friedrich Wilhelm verstand es, die neuen Wasserspiele auf sich zu beziehen: Da er als Kronprinz wegen seiner Leibesfülle in der Familie den Spitznamen »Butt« erhielt, findet sich die Figur eines Plattfisches aus Bronze am Eingang der Römischen Bäder. Der Hofstaat des »Butts« (oder zumindest einige Porträts) tauchten als Meeresgötter auf einem heute verwitterten Fresko an der Rundbank auf der Terrasse von Charlottenhof auf. Sie schauten auf Porzellanporträts am gegenüberliegenden Portikus, auf denen ebenfalls Familienmitglieder und Höflinge zu sehen waren. Sieht man einmal von den Römischen Bädern ab, in denen der Kronprinz seinen Eltern, seinem Schwiegervater Max II. von Bayern und dem Großen Kurfürsten und seiner Frau gedachte, wird immer wieder auf die königliche Familie und besonders die Königin verwiesen, deren Büste auf einer Säule vor Charlottenhof steht.

Die fortschrittliche, technoide Kunst darf jedoch nicht darüber hinwegtäuschen, dass Friedrich Wilhelm als König alles andere als modern, sondern zunehmend reaktionär und konservativ war. Der Terrakottabogen am Weinberg war seinem Bruder Wilhelm, dem späteren Kaiser, gewidmet, um an dessen erfolgreiche Niederschlagung eines Volksaufstands in Baden zu erinnern. Auch die Revolten von 1848, die in Berlin Todesopfer forderten, verstörten den König: Seine Idee vom Gottesgnadentum ließ sich nicht mit den Bestrebungen des breiten Volkes decken. Er witterte revolutionäre Umtriebe. Es ist deshalb kein Zufall, dass in jenen Jahren geradezu programmatische Skulpturen aufgestellt wurden, wie beispielsweise eine Kopie des Farnesischen Stiers (1858 vor der großen Orangerie), der als Sieg der Gerechtigkeit und Bestrafung des Bösen verstanden werden konnte. Auch Herkules, der den kretischen Stier bändigt (seit 1850 unterhalb der Bildergalerie) oder der Adler, der ein Reh schlägt (1846/47 im »Paradiesgärtl«), können als Darstellung des »Naturrechts des Stärkeren« interpretiert werden. Wahrscheinlich gehören auch die zahlreichen kämpfenden und sterbenden Amazonen zu diesem Programm.

Man muss sich die Zeit noch einmal genau vor Augen führen: Das Heilige Römische Reich Deutscher Nation war 1806 untergegangen. Das neue österreichische Kaisertum existierte zwar als Einheit fort, doch bildeten die anderen – meist nord- und mitteldeutschen Fürstentümer – ein Konglomerat, das im Prozess der Selbstfindung und nationalen Einheitsbestrebungen von zahlreichen politischen Krisen geschüttelt wurde. Der seltsame Widerspruch, dass Preußen 1848 die durch das Parlament angetragene deutsche Kaiserkrone ablehnte und sie erst nach dem militärischen Sieg über Frankreich 1871 annahm, zeigt, dass der friderizianische Gedanke einer durch Kriegsruhm erlangten Machterweiterung bis weit ins 19. Jahrhundert die Monarchie bestimmte. Mehr noch: Es wird deutlich, dass Friedrich Wilhelm IV. zeit seines Lebens eben nicht nur versuchte, Friedrich II. nachzuahmen, sondern ihn zu übertreffen. Angesichts der vom König in den 1840er Jahren entwickelten christlichen Bildsprache im Marly-Garten, die als Antithese zum Atheismus seines Urgroßonkels gelesen werden kann, muss die Vorbildfunktion des Vorfahren sogar in Frage gestellt werden. Wahrscheinlich diente der alte Fritz dem jungen König eher als Spiegel, um seine eigene vermeintliche politische Größe zu präsentieren. Dieses Vorhaben verliert sich jedoch am Ende in Kleinteiligkeit.

Für die Zeitgenossen des 18. und 19. Jahrhunderts gehörten Mythologie und Dichtungen der Antike zum Bildungskanon. Nichtdesto-

weniger schauen sie in unterschiedlicher Weise auf die Geschichten. Für Friedrich wurden in ihnen große menschliche und historische Urbilder deutlich, mit deren Hilfe er sein eigenes Handeln in zeitlose Zusammenhänge stellte. Friedrich Wilhelm, der bereits im Zeitalter der kritischen Wissenschaft groß wurde, fehlte diese Gesamtsicht. Er experimentiert, fantasiert, personalisiert, forscht, knüpft irgendwo an und verliert sich wieder. Die Mythen sind Fundgruben, aus denen man sich nach Belieben bedient. Er – der Romantiker auf dem Thron – träumt sich in eine neue, andere, bessere Welt. Deshalb bemüht er in einer für seine Schwester Charlotte geschriebenen Märchennovelle (um 1818) nicht mehr die in Italien oder Griechenland entstandenen Mythen, er findet sich am anderen Ende der Welt wieder: in Borneo.

*Der friderizianische Teil der vorliegenden Erläuterungen geht auf meine Darstellung in dem gemeinsam mit Adrian von Buttlar verfassten Werk *Tod, Glück und Ruhm in Sanssouci – Ein Führer durch die Gartenwelt Friedrichs des Großen* (Ostfildern 2012) zurück.

Marlygarten, 1846/47, Albert Wolff, Flora, vor 1850

Sanssouci – Ein Spaziergang durch die Gartengeschichte

Hans von Trotha

Gärten sind lebendige Kunstwerke. Sie bewegen sich an der Grenze zwischen Natur und Kunst. Sie verändern sich – im Tagesverlauf, mit den Jahreszeiten und naturgemäß über die Jahre, Jahrzehnte oder gar Jahrhunderte. Die Vegetation wandelt sich, ebenso die Umgebung, die Bauten erhalten eine Patina, verfallen oder werden restauriert. Viele Gärten erleben ganz unterschiedliche Pflegezustände, Verkleinerungen oder auch Erweiterungen, Verluste, Veränderungen aller Art. Bisweilen verschwinden sie und werden später wieder rekonstruiert. Historische Gärten sind immer heutige Gärten, in denen historische Formen, Elemente, Ideen aufgehoben sind. Wenn wir also Gärten als historische Anlagen betrachten, müssen wir uns immer der Tatsache bewusst sein, dass wir Ideen auf tatsächlich existierende Orte projizieren. Tun wir dies, beginnen die Anlagen zu sprechen, und das unabhängig davon, ob die baulichen Details, Pflanzordnungen und Schmuckelemente alt sind, rekonstruiert oder nachempfunden. Die Gärten erzählen dann von verschiedenen Moden in der Gartengestaltung und davon, dass diese mehr als Moden waren, nämlich ernst zu nehmende Positionen in ästhetischen, philosophischen und politischen Debatten.

Wer heute durch Sanssouci spaziert, wandelt durch ein über Jahrhunderte gewachsenes Gesamtkunstwerk, in dem sich Stile mit ganz unterschiedlichen Formensprachen und Botschaften begegnen oder auch überlagern, ein Ensemble aus Schlössern und Gartenräumen, Statuen und Parkgebäuden, Wasserspielen und Pflanzungen, die unterschiedlichen Epochen und Zusammenhängen entstammen. Wie er heute dasteht, ist der Park Sanssouci kein Garten des Barock oder des Rokoko,

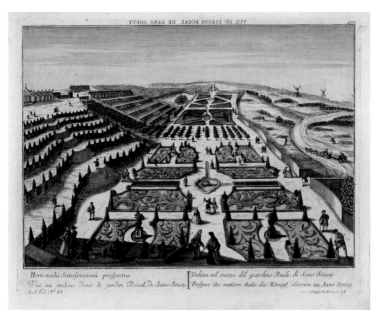

Georg Balthasar Probst, Park Sanssouci, Terrassenanlage und Parterre vor dem Schloss, um 1750

auch keiner der Aufklärung oder der Romantik. Es ist ein Garten unserer Zeit, in dem die Gartenkunst vergangener Epochen auf eindringliche und poetische Weise erfahrbar wird. Die Schlösser und Gebäude lassen sich weitgehend in einem angepassten landschaftlichen Umfeld erleben. Das ist wichtig, denn der Geist, der der Architektur der Gebäude von Sanssouci zugrunde liegt, prägt auch die sie umgebenden Gärten. So wird ein Spaziergang durch Sanssouci zum Spaziergang durch die Gartengeschichte.

Diese hat im Verlauf des 18. Jahrhunderts einen radikalen Bruch erfahren. Nachdem Gärten über Jahrhunderte in geraden Linien organisiert und mit geometrischen Formen gestaltet worden waren, ahmten sie spätestens Ende des Jahrhunderts (in England schon ab 1730) in der Pflanzung, in der künstlerischen Ausstattung und in der Wegeführung nicht mehr die Mathematik, Grundlage aller geometrischen Formationen, sondern die Natur selbst nach. Dem lag ein Wandel in der philosophischen Haltung zugrunde. Der Rationalismus des 17. und frühen 18. Jahrhunderts ging davon aus, dass die Welt erst durch den Verstand (ratio) zu dem wird, was sie ist. Die Leitwissenschaft dieser Geisteshaltung ist die Mathematik. Sie spiegelt sich in den geometrischen Formen wider, denen auch die Pflanzen in den Gärten der Renaissance, des Ba-

rock und auch noch des Rokoko unterworfen wurden. Das ist nicht als gewaltsamer Akt zu verstehen. Vielmehr bringt der Gärtner nach damaliger Vorstellung durch das Beschneiden von Bäumen und Büschen das Potenzial an Schönheit zum Vorschein, das die Natur birgt. Erst in einem zweiten Schritt wurde die daraus resultierende Form der Gartengestaltung auch zum Emblem eines politischen Absolutismus, für das insbesondere Versailles steht, der riesige Barockgarten des französischen Königs Ludwig XIV., der schließlich zum prägenden Muster für die Gärten des europäischen Barock wurde. Es ist aber wichtig, sich zu vergegenwärtigen, dass zunächst die mathematische Struktur stilbildend für die Gartenform war, nicht der machtpolitische Wille.

Ähnliches gilt auch für den sogenannten Landschaftsgarten oder Englischen Garten, den typischen Park der Aufklärungszeit, der vielfach mit der Ideologie politischer Freiheit assoziiert worden ist und wird. Es handelt sich um Anlagen, die ganz auf geometrische Formen und gerade Linien verzichten. William Kent, erster Vertreter dieser Gestaltungsrichtung, prägte den Satz: »Nature abhorrs a straight line.« Und die Aufklärer glaubten nicht an abstrakte Gesetze als Potenzial der Natur, sie huldigten in ihrer Idee von Schönheit vielmehr den Formen, die sie in der Natur selbst vorfanden. Dem Bruch in der Gartengestaltung ging ein Bruch in der Philosophiegeschichte voraus. Den Rationalismus (dessen geistiges Zentrum Frankreich war) löste der (in England entstehende) Sensualismus ab, eine philosophische Haltung, nach der die Welt nicht durch den Verstand, sondern durch unsere Sinneseindrücke zu dem wird, was sie ist. Wo der Rationalist die abstrakte, objektive Regel als Messlatte anlegt, setzt der Sensualist auf die konkrete, nur subjektiv erfahrbare Wirkung. Der rationalistische Philosoph (und der ihm folgende Gärtner) richtet die Natur nach den Regeln der Vernunft schön ein. Der sensualistische Philosoph findet die Natur, wie sie ist, schön und versucht zu begründen, warum das so ist (was sich als gar nicht einfach erweist). Der Landschaftsgärtner stellt die Natur in ihrer Schönheit in verkleinertem Maßstab in Einzelszenen auf der Grundlage ihrer Wirkungen nach. In den entsprechenden Gartenpartien stehe ich einem Bild gegenüber. Es ist ein ganz persönliches Naturerlebnis. Das allerdings ist von einem gewieften Regisseur so arrangiert, dass die Wirkung nicht von ungefähr so ausfällt, wie sie ausfällt, sie ist ebenso berechnet wie die allgemeine Übersichtlichkeit und offensichtliche Formenstrenge eines Barockparterres. Denn Gärten sind immer Kunst, nie die Natur selbst, auch wenn sie sich so geben.

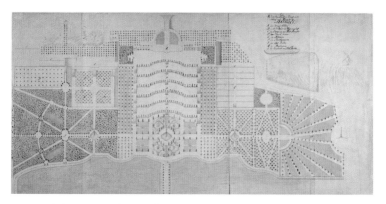

Unbekannter Künstler, Potsdam, Park Sanssouci, Situationsplan, um 1750

Hat man sich den grundsätzlichen Unterschied einmal vor Augen geführt, sortieren sich die Partien des Parks Sanssouci schnell. Hier schlängeln sich gewundene Wege durch romantisierende Landschaftsbilder, da herrschen Übersicht, Berechenbarkeit und Symmetrie. Hier hat die Aufklärung gewirkt, in ihrer Nachfolge die Romantik, da folgten die Gärtner den Regeln des Barock und des ihm folgenden Rokoko, das die strengen, der Architektur entlehnten Regeln der Gartenkunst für Formen, Motive und Stimmungen zur Natur hin öffnete, ohne jedoch die Grundlinien der Geometrie aufzugeben.

Als Rückzugsort konzipiert, setzt Sanssouci von Beginn an nicht wie etwa die Residenzschlösser und ihre Gartenanlagen auf Repräsentation. Bei aller teuren Pracht inszeniert die Anlage stets die Hinwendung zum Privaten. Das hat eine Aufweichung gewisser Prinzipien zur Folge. Den Barockpark organisiert in der Regel eine Zentralachse, die mehrere parallele Nebenachsen haben kann und von einer oder mehreren Querachsen gekreuzt wird. Übersicht gewährt der Blick aus den mittleren Räumen des Schlosses und von der Terrasse. Auch Sanssouci hat eine Zentralachse. Die aber nimmt der Betrachter vom Schloss aus gar nicht wahr. Sie dominiert auch kein symmetrisches Ganzes. Sie ist durch Erweiterungen als erschließender Weg entstanden und wurde nicht als organisierende Achse geschaffen. Das Interesse des Bauherrn galt dem zentralen Bild der Anlage, dem Schloss auf dem terrassierten Weinberg. Dieses Bild greift im Geist des Rokoko auf die Gestaltungsprinzipien der dem Barock vorangehenden Renaissance zurück, die neben vielem anderen auch die Keimzelle einer europäischen Gartenkunst war.

Seit der Wiederbelebung der antiken Villenkultur im Zuge der italienischen Renaissance gehörte die Anlage eines Gartens zum selbstver-

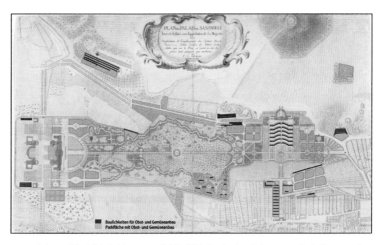

Johann Friedrich Schleuen nach Friedrich Zacharias Saltzmann, Park Sanssouci, 1772, kolorierte Radierung, digital bearbeitet von Beate Laus mit Eintragung der nutzgärtnerischen Areale

ständlichen Bestandteil der Repräsentationsarchitektur wie auch insbesondere der Landhauskultur. Der Renaissance, dem Barock, dem Rokoko, der Aufklärung und auch noch der Romantik war bei der Gestaltung eines Landsitzes der Garten nicht schmückendes Beiwerk, sondern wesentlicher, ja organisierender Bestandteil der Gesamtanlage.

Eine Villa ist das Landhaus eines Städters, zu dem keine eigene Landwirtschaft gehört, ein Ort der Erholung, der Muße, des Philosophierens, der Pflege der Künste und der Konversation. Diesen Zwecken kommt die Anlage eines Gartens entgegen. Zudem öffneten sich im Zuge der Renaissance das Denken und die Kunst der Natur. Der Garten ist der Ort, an dem Kunst und Natur unmittelbar aufeinandertreffen. Deshalb verändern sich, historisch gesehen, die Gärten immer dann, wenn sich das Verhältnis des Menschen zur Natur verändert. Mittelalterliche Gärten schotteten sich mit hohen Mauern von der freien Natur ab. Die Bauherren der Renaissance öffneten ihre Villen in Richtung Natur, indem sie ihnen Gärten, Loggien, Belvederes und Terrassen hinzufügten. Die Parks des französischen Barock sortierten die Natur nach gedanklichen Konventionen. Die Landschaftsgärten der Aufklärung und der Romantik schließlich brachten ein neues Naturverständnis zum Ausdruck, ein modernes Verhältnis des Menschen zur Welt, die ihn umgibt.

Schloss Sanssouci folgt dem Modell und der Lage nach bei aller Formenpracht des Rokoko dem Vorbild einer Renaissancevilla. Die Suite von Terrassen entwickelt den Gedanken des Renaissancegartens unter

Musenrondell, 1752, Blick auf das Felsentor, 1843

den Bedingungen des Rokoko weiter. Das ist auf der einen Seite modern, auf der anderen Seite allerdings auch wieder nicht, wenn man bedenkt, dass zur gleichen Zeit in England das Modell des Landschaftsgartens bereits vollständig ausgebildet war. Es sollte allerdings noch dauern, bis es sich auch auf dem Kontinent durchsetzte.

Schloss Sanssouci und die Terrassen sowie das ihnen vorgelagerte Rondell mit der Fontäne bilden das Herz der Rokokoanlage. Durchkreuzt wird es von jener langen Geraden, die wir heute als Hauptachse des Gartens wahrnehmen. An deren Ende erahnt man das Neue Palais, ein sehr später Barockbau, umgeben von einem sehr späten Barockgarten. Die Erfahrung dieser Geraden und der Geometrie, die sie ihrem Wesen nach erschließt, steht in spannungsreicher Nachbarschaft zu Gartenräumen, die ganz anders strukturiert sind.

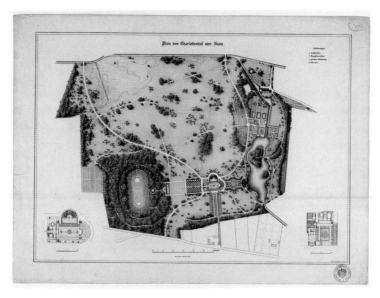

Gerhard Koeber, Plan von Charlottenhof oder Siam, um 1839

Kommt man über das Grüne Gitter in den Park, so folgt man zunächst einer Allee, einem der zentralen und prägenden Elemente barocker Gärten und Landschaftsgestaltung. Der Blick wird auf den Mittelpunkt der Anlage gelenkt: auf die Terrassen und auf die Fontäne. Flankiert wird die Allee von Kanälen, ebenfalls ein zentrales Element barocker Gartenarchitektur. Betritt man nun, aus der Allee kommend, den Park, hat man die Wahl, geradeaus den Barockpark oder aber links und rechts einen Landschaftsgarten zu betreten, zu dessen Charakteristika gehört, dass sich der Weg stets in einer Biegung verliert – ein gelungener Auftakt, fast schon eine Art reduzierter Einführung im historischen Rückblick. Folgt man, was die meisten Besucher intuitiv tun, der geraden Linie, erreicht man bald die Fontäne und ist dann gänzlich von einer lieblich ausgeführten (Rokoko), aber formal strengen (Barock) Welt umschlossen, kein Gedanke an die kalkulierte Wildnis des Landschaftsgartens, die hinter Hecken verborgen bleibt.

Dabei hat man gerade nicht etwa einen Kanal, sondern einen sich windenden künstlichen Fluss überquert, die typische Wasserader eines Landschaftsgartens. Erst der Schritt über die Brücke bedeutet den Schritt in Barock und Rokoko. In diesem Moment müsste akustisch ein Tanz von Lully oder ein Flötenkonzert König Friedrichs einsetzen, denn der Barockgarten versteht sich als Gesamtkunstwerk, das sämtliche Sinne anspricht und alle Künste integriert.

Erschließt man sich den Park nach Westen hin, hat man die Wahl, auf der geraden Achse, also im Geist von Barock und Rokoko, dem Neuen Palais entgegenzugehen oder aber rechts und links flankierenden gewundenen Wegen der Aufklärung beziehungsweise der Romantik zu folgen. Daran lässt sich eines der Charakteristika der beiden Gartenmodelle erläutern: Eine Sichtachse des Barock folgt meist einem geraden Weg, der auch begangen werden kann, während im Landschaftsgarten die Regel gilt, dass nie direkt zu erreichen ist, was man sieht, und dass man gleichzeitig nie weiß, wohin einen der Weg als nächstes führen wird.

Wählt man linkerhand den gewunden Pfad, gelangt man zum Chinesischen Haus. Dort angekommen, gibt es keine Blickbeziehung zu irgendwelchen anderen Gebäuden oder zu beschnittenen Pflanzen. Man befindet sich vielmehr in einem abgeschlossenen Naturraum, auch wenn dieser vollständig künstlich gestaltet ist. Man ist umgeben von unterschiedlichsten Gehölzen in changierenden Farben. Wo es Aussichten gibt, sind es Aussichten in die »Natur«, in gepflanzte Landschaftsbilder.

Wie ein begehbares Landschaftsgemälde nimmt sich denn auch die künstliche Natur aus, durch die sich der Weg an den Römischen Bädern vorbei Richtung Schloss Charlottenhof schlängelt. Das ist nun dem Modell und der Erscheinung nach vollends kein Schloss mehr, sondern eine italienische Villa, platziert in eine Ideallandschaft – nur dass die Landschaft in Ausdehnung und Proportion hier der Architektur angemessen wurde, nicht etwa umgekehrt. Charlottenhof verkörpert idealtypisch den Landschaftsgarten der Romantik, also des frühen 19. Jahrhunderts.

Hatten die ersten, aufklärerischen Landschaftsgärten noch ganz auf geometrische Formen und die sichtbaren Spuren menschlicher Eingriffe verzichtet und vor allem auf den Schlängelweg und die durch sinngebende Architekturzitate angereicherte Naturkopie gesetzt (was sich etwa auf der Pfaueninsel oder im Neuen Garten noch erspüren lässt), entwickelten die Gärtner der Romantik für ihre Zeit den sogenannten »Gemischten Stil«, der in einer eng gefassten Zone um das häufig als Villa camouflierte Schloss formale Anlagen mit Blumenrabatten, Wasserspielen und geometrischen Beeten vorsieht, um dann den erweiterten Park als sich immer wieder neu entfaltende Serie von begehbaren Landschaftsgemälden zu gestalten. Der Lieblingslandschaftsmaler der Epoche war Claude Lorrain. Eine Reihe von Stichen seiner Landschaften findet sich im Inneren der Villa, es sind die geistigen Vorbilder für diese Art der Gartengestaltung, das gestochene Ideal, nach dem hier gegraben

und gepflanzt wurde. Gebäude haben dabei neben ihrer praktischen Funktion (Wohnhaus das Schloss, Gästehaus und Gärtnerwohnung die Römischen Bäder) immer auch eine poetische Bedeutung. Sie reichern die künstliche Landschaft mit Sinn an und verorten sie auf einer sentimentalen Landkarte. Schloss Charlottenhof ist der Ausdruck einer tief empfundenen Sehnsucht nach Italien, die sein Bauherr Friedrich Wilhelm IV. mit seiner Generation teilte. Hier treffen sich die formal so unterschiedlichen Elemente der Rokokoanlage und der Landschaftsgärten von Sanssouci, beide herausragende Beispiele der Gartenkunst ihrer jeweiligen Epoche. Auf unterschiedliche Weise, überraschend und überwältigend, überzeugen sie uns von einer tief empfundenen poetischen Fiktion: Wir sind in Italien.

Feige *(Ficus communis)*, aus: Georg Wilhelm Knorr, Das Reich der Blumen, 1750

Schön und nützlich

Marina Heilmeyer

Die Geschichte des Parks von Sanssouci begann vor etwa 300 Jahren mit einem Küchengarten, den Friedrich Wilhelm I. 1715 vor den Toren Potsdams anlegen ließ. Hier wurde frisches Obst und Gemüse für die königliche Tafel gezogen, und eine Kegelbahn und Schießstände sorgten für Unterhaltung. Neben Spiel und Spaß gehörte ein selbst gepflückter und zubereiteter Salat zu den Riten familiärer Sommersonntage des Soldatenkönigs. »Mein Marly« nannte Friedrich Wilhelm I. diesen Küchengarten in Anspielung auf die sehr viel größere Gartenanlage Marly-le-Roi, in der Ludwig XIV. den Anbau seltener Früchte und Gemüse förderte. Der Sonnenkönig beeinflusste mit seiner Gartenleidenschaft vor allem die Entwicklung des Obstbaus. In der Folge wurde es bei den europäischen Fürsten und Königen Mode, sich mit der Kultivierung von Obstbäumen zu beschäftigen.

Friedrich II. zeigte von Kindheit an Interesse an Gärten und an der Obstkultur im Besonderen. Nicht nur die französische Gartenliteratur beeinflusste ihn. Auch die Vorbilder aus den vielen erhaltenen antiken Schriften waren ihm wichtig. Ihm, einem Kirschenliebhaber, wird die Geschichte des römischen Feldherren Lukullus gefallen haben, der die ersten Süßkirschen aus Asien einführte und in einem Triumphzug durch Rom tragen ließ. In der antiken Metropole war ein vornehmes Gastmahl undenkbar, an dem nicht als Nachtisch edle Früchte aus den eigenen Gärten angeboten wurden. Eindrucksvoll waren für Friedrich auch die Berichte über Kaiser Tiberius, der sich der Kultivierung von Melonen ebenso leidenschaftlich widmete wie er selbst als Kronprinz im Amalthea-Garten in Neuruppin.

Marlygarten, Blick auf Fächerbeet mit Figur der Flora

Und genau wie die antiken Vorbilder erbat auch er sich den Segen für seine Fruchtbäume von Pomona, der römischen Göttin der Obstkultur. Der Überlieferung nach sorgte sie für die erste Nahrung und zugleich für das größte Vergnügen der Menschheit, denn ihre Früchte können, wie im Paradies, ohne zu ackern und ohne zu pflügen mühelos vom Baum gepflückt werden. Gemeinsam mit Flora, der Blumengöttin, empfing eine Statue der Pomona zunächst in Rheinsberg und später auch in Sanssouci die Besucher und machte sie darauf aufmerksam, dass sich in diesen Gärten das Schöne mit dem Nützlichen verbindet.

Feigen und Trauben auf dem Weinberg

Sehr selten kann man die erste Idee für eine Gartenanlage so genau datieren wie in Sanssouci. Am 25. August 1743 speiste Friedrich II. im Grünen auf einem Hügel, hoch über dem väterlichen Küchengarten, und wie er in einem Brief an seine Mutter berichtet, war er begeistert von der wunderbaren Aussicht, die er von hier oben auf die Stadt Potsdam und die vom glitzernden Band der Havel durchzogene Landschaft genießen konnte. Zudem hatte sein gärtnerisch geschultes Auge die für den Obst- und Weinbau besonders günstige Neigung des Hanges nach Süden erkannt. Noch im August 1743 bestellte er Weinstöcke und Feigenbäume in Marseille und kurz vor Ausbruch des zweiten Schlesischen Krieges

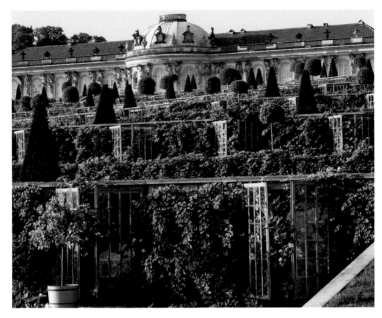

Terrassen von Sanssouci mit Resedawein und drei verschiedenen Feigensorten

gab er im August 1744 den Befehl, den Hang zu terrassieren. 1745 wurden die Terrassenmauern mit verglasten Nischen versehen und Friedrich beauftragte eine weitere Lieferung von Weinstöcken und Feigenbäumen. Diese Bestellungen lassen aufhorchen. Weinstöcke für einen Weinberg zu ordern, ist selbstverständlich, aber Friedrichs Lust auf frische Feigen hätten sicher bereits die dreißig Feigenbäume im väterlichen Küchengarten stillen können. Darum kann es nicht gegangen sein.

Wie so oft und mit so vielen Dingen in Sanssouci scheint sich auch hier eine tiefe Symbolik hinter dem vordergründigen Nutzen und Genuss zu verbergen. Mag Friedrich schon mit seinem Weinberg auf tiefere christliche und antike Bedeutungen, auf Gottes Güte und gleichzeitig auch auf Bacchus und Dionysos angespielt haben, so mussten sich die Feigenbäume wohl deswegen zu den Weinstöcken gesellen, um eine salomonische Prophezeiung zu wiederholen. Jeder seiner Untertanen, so verspricht es der weise König Salomon im Alten Testament, soll unter seinem eigenen Weinstock und seinem eigenen Feigenbaum in Wohlstand und Frieden leben, solange seine glückliche Herrschaft dauert. Ein ähnliches Ziel wollte vielleicht auch Friedrich II. mit seinen Weinstöcken und Feigenbäumen verkünden.

Die Bezeichnung »Weinberg« ebenso wie die heutige üppig grüne Bepflanzung mit Resedawein suggeriert dem Besucher, dass hier Trau-

Kirschbaum im 4. Gästezimmer von Schloss Sanssouci

ben wachsen, die zu Wein gekeltert werden sollen. Aber Friedrichs Wein-
berg mit den wundervoll geschwungenen Terrassenmauern und der
formvollendeten Mitteltreppe war eine Anlage, auf der edelstes Obst für
die königliche Tafel gezogen wurde. Zu Friedrichs Zeiten standen nur
an der untersten der sechs Terrassenmauern Feigenbäume. Auf den fünf
Stützmauern darüber wuchsen in 140 verglasten Nischen ausgesuchte
Tafeltrauben, die sorgfältig beschriftet waren. Auf kleinen Blechtafeln
konnte man ihre Herkunft und ihren Sortennamen erfahren. An den 150
Wandflächen dazwischen wuchsen an kunstvollen Spalieren Friedrichs
Lieblingsfrüchte, die Kirschen neben Aprikosen und Pfirsichen.

Wie Rechnungen belegen, lieferte 1746 eine holländische Gärtnerei
200 Birnen- und Apfelbäume, die kunstvoll zu kleinen Pyramiden her-
angezogen worden waren. Die bestellte Anzahl lässt vermuten, dass die-
se Obstpyramiden für die Terrassen von Sanssouci gedacht waren und
dass 180 von ihnen dort über den Wandfeldern anstelle der heutigen Ta-
xuskegel angepflanzt waren. Dazwischen, auf den Mauerkanten über
den Glasnischen, stand im Sommer der Stolz von Sanssouci, stämmige

Orangenbäume mit runden Kronen in grünen Holzkübeln, die wie ein Basso Continuo in einem Musikstück den Rhythmus der Bepflanzung betonten. Wenn es stimmt, dass statt der Taxuskegel Obstpyramiden auf den Mauern standen, dann wären ursprünglich auf den Terrassen von Sanssouci ausschließlich Bäume gewachsen, deren köstliche Früchte man ernten und genießen konnte. Damit wäre der Weinberg zu einem wirklichen Garten Eden geworden, mit Bäumen »verlockend anzusehen und gut zu essen«, wie dies für das biblische Paradies beschrieben wird.

Pomonas paradiesische Gaben

Am 13. Januar 1745 gab Friedrich II. den Befehl, seinen Weinberg mit einem Lusthaus zu bekrönen. Es erhielt 1746 den Namen »Sans Souci« und war im Frühsommer 1747 bezugsfertig. Seitdem zog der König, wann immer es ihm möglich war, an den ersten warmen Maitagen in seine heitere Sommerresidenz, die bis zum Herbst bewohnbar war. Hier konnte er aus den bis zum Boden reichenden Flügeltüren hinaus auf die Terrassen treten. Im Mai standen seine geliebten Obstbäume, dominiert vom Weiß der Kirschen, im modernisierten Küchengarten und in den Heckenquartieren des sich stets erweiternden Parks in voller Blüte.

Gleichzeitig lieferten die überall im Garten entstehenden Treibhäuser reife Früchte für die königliche Tafel und die Schalen, die in allen Räumen des Schlosses aufgestellt wurden, um den König stets mit frischem Obst zu erfreuen.

Friedrich nutzte die Fähigkeiten und die hohe Kunstfertigkeit seiner Gärtner, um seine kulinarischen Vorlieben für außergewöhnliche Früchte zu befriedigen. In den Glashäusern triumphierte Gärtnerkunst über die Natur. Unabhängig von den Jahreszeiten trugen die Obstbäume fast das ganze Jahr über reife Früchte. Selbst exotisches Obst wie Melonen, Orangen oder Ananas reiften hier und ab 1769 wurden erfolgreich auch Bananen und Papayas gezogen. Friedrich war stets bereit, für besondere Früchte jeden Preis zu bezahlen. Dieser Umstand motivierte Privatgärtner im Umkreis von Potsdam, mit den Hofgärtnern zu konkurrieren und sich in besonderem Maß der Kultivierung von Obst zu widmen.

War der König im Krieg oder auf Inspektionsreisen unterwegs, wurden ihm sorgsam verpackte Früchte nachgesandt, vor allem seine geliebten Kirschen. Diese außergewöhnliche Leidenschaft für frisches Obst ist auch noch bei seinen Nachfolgern zu beobachten. Einzig die sehr aufwendige und teure Treiberei von Bananen und Papaya wurde

Italienisches Stück, Beete mit Artischocken, Mais und Mangold

unter Friedrich Wilhelm II. beendet, und das Gebäude wurde in der Folge als Lagerraum für Trauben und andere Früchte genutzt. Dagegen wurde die Anzucht der damals sehr beliebten Ananas erheblich ausgebaut. Mit König Friedrich Wilhelm III. folgte ein weiterer Liebhaber von Früchten auf den Thron. Im April 1814 wurden ihm, als er mit den preußischen Truppen in Paris einzog, Kirschen, Pflaumen und Erdbeeren aus den Treibhäusern von Sanssouci nachgeschickt, die allgemein bewundert, bestaunt und neidvoll gelobt wurden.

Erst als 1816 Peter Joseph Lenné (1789–1866) als Gartendirektor nach Sanssouci kam, geriet der Obstanbau vorübergehend in Gefahr, den Ideen des englischen Landschaftsgartens geopfert zu werden. Veränderte Verkehrsverhältnisse und der mächtig expandierende Obstbau rund um Potsdam hatten den Hof längst unabhängig von den Produkten aus eigenem Anbau gemacht. Aber König und Gärtner wehrten sich dagegen, dem modischen Landschaftspark alle Obstquartiere zu opfern. Nur der alte Küchengarten wurde nach 1840 umgestaltet und erhielt unter seinem ehemaligen Namen als Marly-Garten seine heutige ästhetische Form ohne Obstbäume. Die für das friderizianische Sanssouci so charakteristische Kombination von Schönem und Nützlichem wurde unter Friedrich Wilhelm IV. in den Gartenanlagen um die Römischen Bäder neu interpretiert. Hier wurde gemäß der Süd-Sehnsucht des Auftraggebers ein Stück Kulturlandschaft nachgepflanzt, wie man es auf den ita-

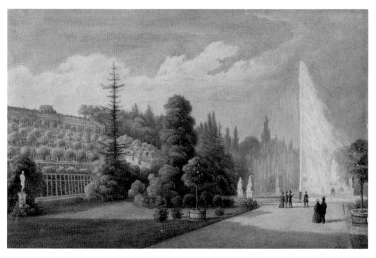

Ansicht der Terrassenanlage von Sanssouci mit Orangenbäumen, vor 1844

lienischen Reisen erlebt und genossen hatte. Zwischen Pappeln hingen Girlanden aus Weinreben, und in den Beeten wuchsen Mais, Artischocken, Mangold und Basilikum. So ließ sich der Süden auch in der königlichen Küche erleben.

Die goldenen Früchte von Sanssouci

Eine besondere Rolle kam in Sanssouci immer den Orangenbäumen zu. Da sie zum beweglichen Bestand im Garten zählen, konnte man sie je nach Zeitgeschmack ganz unterschiedlich aufstellen. Allerdings verlangen die empfindlichen Pflanzen ein Winterquartier, denn eine einzige Frostnacht kann ihren Tod bedeuten. Wie der König in seinem Sommerschloss, so hielten sich auch die Orangenbäume auf den Terrassen nur zwischen Mai und September auf. Mit einer feierlichen Ausfuhr aus ihren zum Teil schlossähnlichen Winterquartieren begann die Sommersaison in Sanssouci.

Neben ihrer auffälligen Schönheit, den duftenden Blüten, dem immergrünen Laub und den goldenen Früchten waren es seit der Renaissance vor allem die in der abendländischen Literatur und Kunst geschilderten mythologischen Verknüpfungen, die den Orangen zu ihrer großen Bedeutung verhalfen. Später, und daran ist Goethes 1795 verfasstes *Lied an Mignon* nicht unschuldig, standen die Orangen exemplarisch für die Sehnsucht des Nordens nach dem Süden.

Voller Neid hatte der junge Friedrich 1728 die prachtvollen Orangenbäume im Dresdner Zwinger betrachtet, die sein Vater gerade an Au-

gust den Starken verkauft hatte. Als König setzte er nun alles daran, eine eigene Sammlung prächtiger Orangenbäume zusammenzutragen. Zu Beginn des Siebenjährigen Krieges sollen in Potsdam 1000 Orangenbäume vorhanden gewesen sein.

Die in Ostasien heimischen Pflanzen waren schon um 300 v. Chr. nach Westen gekommen und wurden bereits von den römischen Kaisern bewundert. Man meinte, in den Orangen jene goldenen Früchte wiederzuerkennen, die einst im antiken Göttergarten der Hesperiden gestanden hatten. Im Mythos heißt es, dass sie nur jene großen Helden oder klugen Herrscher in ihren Besitz bringen können, die zum Wohl der Menschheit gute Taten vollbringen, und unter deren Herrschaft sich ein Goldenes Zeitalter, eine Zeit des Friedens und der wirtschaftlichen Blüte entwickeln kann.

Auch vor der Bildergalerie standen Orangenbäume, in kostbar vergoldete Gefäße oder Porzellanvasen gepflanzt. Hier lässt sich ein historischer Bezug zum nahen Oranierrondell und zur Büste der Kurfürstin Luise Henriette herstellen. Friedrichs II. Urgroßmutter, eine Prinzessin aus dem niederländischen Herrscherhaus Oranien, hatte die Orangen als dynastisches Symbol ihrer Familie einst in Brandenburg hoffähig gemacht.

Die Nachfolger von Friedrich II. nutzten den prachtvollen Bestand von Orangenbäumen auf unterschiedliche Weise. Friedrich Wilhelm II. holte sich besonders schöne Exemplare aus Sanssouci in seinen Neuen Garten am Heiligen See und ließ ihnen hier ein an Bedeutungen reiches Winterquartier errichten, obwohl die Gartentheoretiker seiner Zeit den pflegeintensiven Orangen sehr skeptisch begegneten. Mit König Friedrich Wilhelm III. wiederum begann eine neue Ära der Beziehungen zu den Zitruspflanzen. Er war der erste der preußischen Könige, der Italien bereisen konnte und die Orangenhaine südlich von Neapel durchwanderte. Nach seiner Rückkehr wollte er diese Reiseeindrücke in Potsdam wiederholen. Er ließ die Orangenbäume rund um die Neuen Kammern im Sommer zu einem Hain zusammenstellen. Die Gärtner sollten die Pflanzgefäße ganz in die Erde versenken, um den Anschein eines natürlichen Wachstums der Orangenbäume zu erwecken.

Sein Sohn, Friedrich Wilhelm IV., auch er ein begeisterter Italienreisender, baute den vielen Orangenbäumen von Sanssouci ihr schönstes, noch heute genutztes Winterquartier: Das zwischen 1851 und 1864 errichtete Orangerieschloss erinnert an Rom und Florenz. In den großen Pflanzenhallen lässt sich auch an eisigen Wintertagen unter dem fri-

Carl Daniel Freydanck, Panorama von Sanssouci, nach 1845

schen Grün von Myrte, Lorbeer und Orange der Duft eines südlichen Paradiesgartens wahrnehmen.

König und Kartoffel

Man sollte heute Friedrich II. und die Gärten von Sanssouci nicht verlassen, ohne sein Grab auf der obersten Terrasse zu besuchen. Seinem Testament entsprechend fand er nach mehreren Umbettungen im August 1991 hier endlich seine letzte Ruhe. Schon bald legten die ersten Besucher auf der Sandsteinplatte mit der Inschrift »Friedrich der Große« Kartoffeln nieder, weil sie Friedrich für die Einführung dieser Feldfrucht in Preußen als großer historischer Tat danken wollen – eine durch Schullektüre seit dem 19. Jahrhundert geprägte Wunschvorstellung vom guten Landesvater, der sich rührend um das Wohl seiner Untertanen kümmert. Tatsächlich war die Kartoffel seit Ende des 16. Jahrhunderts in Preußen bekannt, wenn auch der Anbau noch sehr gering war. Mit vielen Edikten versuchte Friedrich dies zu ändern, um eine verlässlichere Basis der Ernährung zu schaffen, um Korn für Krieg und Handel zu sparen, um Hungersnöte zu verhindern und das einfache Volk wie das Vieh mit den preiswerten Knollen zu ernähren. Die Kartoffel, diese profane Nutzpflanze, fand aber weder in den Gärten von Sanssouci noch auf der Tafel des Königs Gnade. Ein Paradiesapfel ist aus ihr nicht geworden.

Die Heidenelke blüht in trockenen, nährstoffarmen Wiesen am Neuen Palais.

Der Park Sanssouci: Denkmal und Biotop

Birgit Seitz und Moritz von der Lippe

Die Gestaltung der Landschaftsgärten des 18. und 19. Jahrhunderts folgte häufig einem Idealbild der Natur, welches sich an idyllischen Kulturlandschaften wie dem antiken Arkadien orientierte. Auch wenn diese Ideallandschaften im Landschaftsgarten kunstvoll verdichtet und gleichsam als inszenierte Natur neu geschaffen wurden, so waren doch ihre wesentlichen Gestaltungselemente der Kulturlandschaft dieser Zeit entnommen.

Als Peter Joseph Lenné im Jahr 1816 mit den Planungen für die landschaftliche Umgestaltung der Sanssouci-Gärten begann, fand er die für die Umgestaltung benötigten Vegetationselemente wie bunt blühende Wiesen mit eingestreuten Gehölzgruppen, Gewässer mit entsprechender Begleitvegetation und kleinere Waldstücke allesamt in der umgebenden Potsdamer Kulturlandschaft. Und sie wurden bei der Neuanlage im Landschaftsgarten meist mit den gleichen Techniken aus der regionalen Landwirtschaft und des Gartenbaus dieser Zeit begründet, die auch in der Kulturlandschaft zum Einsatz kamen. Hinzu kommt, dass gerade in großen Landschaftsgärten Teile der bestehenden Vegetation aus der am Ort vorhandenen Kultur- und Naturlandschaft in die Gartengestaltung einbezogen wurden und in den gestalteten Anlagen überdauern konnten. Die in den Landschaftsgärten etablierten Naturelemente standen damit der umgebenden Kulturlandschaft an Artenreichtum in nichts nach und durch die gestalterische Verdichtung ergab sich zudem eine noch höhere Strukturvielfalt. Damit war der Grundstein für die heute außergewöhnliche Bedeutung des Parks Sanssouci als Lebensraum für Pflanzen und Tiere gelegt.

Es ist insbesondere der kontinuierlichen und behutsamen Parkpflege zu verdanken, dass die an sich schon hohe Bedeutung für den Naturschutz in Sanssouci, wie in vielen anderen historischen Gärten auch, im Laufe der Zeit noch erheblich gesteigert wurde. Während in der Kulturlandschaft seit Mitte des 20. Jahrhunderts eine enorme Intensivierung der Landwirtschaft zu einem dramatischen Rückgang artenreicher Wiesen führte, werden in Sanssouci die Wiesen bis heute auf traditionelle Art und Weise nur zweimal im Jahr gemäht. Und nachdem die moderne Forstwirtschaft aus Gründen der Produktivität alte und absterbende Bäume nur noch sehr selten in ihren Beständen duldet, ist die Potsdamer Parklandschaft mit ihren vielen noch erhaltenen alten Baumriesen geradezu zu einem Rückzugsraum für Arten geworden, die ursprünglich in Urwäldern und Altholzinseln im Wald vorkamen.

Der Park Sanssouci stellt damit nicht nur ein herausragendes Gartendenkmal der Potsdamer Parklandschaft dar. Er kann aus Sicht des Naturschutzes auch als großes Freilichtmuseum betrachtet werden, in dem viele sehr selten gewordene Biotope und Arten losgelöst von der Intensivierung in der Kulturlandschaft überdauern konnten.

Dies bringt neue Herausforderungen für die Erhaltung und Pflege des Gartendenkmals mit sich. Denn obwohl die traditionelle Pflege und die Erhaltung der originalen Gehölzsubstanz im Rahmen der Denkmalpflege erst zu den besonderen Qualitäten der Naturausstattung geführt haben, kann diese im Detail auch zu einem erhöhten Abstimmungsaufwand bei der Umsetzung gartendenkmalpflegerischer Maßnahmen führen. Es versteht sich von selbst, dass ein Gartenkunstwerk mit einer über 250-jährigen Geschichte inzwischen einen gewissen Erneuerungsbedarf aufweist. Vor allem der alte Gehölzbestand muss im Umfeld von Wegen und Plätzen so gesichert werden, dass die Verkehrssicherheit für die Besucherinnen und Besucher des Gartens gewährleistet bleibt. Dies erfordert immer wieder Abwägungen zwischen der Erhaltung der historischen Gehölzsubstanz und ihrer behutsamen Erneuerung, in denen nun auch Belange des Naturschutzes zu berücksichtigen sind.

Im Folgenden möchten wir die außerordentliche Bedeutung des Parks Sanssouci für den Naturschutz anhand der wichtigsten Biotope sowie ihren typischen Arten und Entstehungsbedingungen vorstellen. Dabei gehen wir auch auf die historischen Gebäude ein, die Fledermäusen einen wichtigen Lebensraum bieten. Abschließend thematisieren wir besondere Herausforderungen, die sich daraus für die Zusammenarbeit von Gartendenkmalpflege und Naturschutz ergeben.

Die stark gefährdete Pechnelke bildet in den Wiesen in Sanssouci außergewöhnlich große Bestände.

Wiesen

Der Anblick bunter Blumenwiesen gehört für die meisten Besucher zu den schönsten Erlebnissen eines sommerlichen Besuchs im Park Sanssouci. Tatsächlich gehören die Wiesen und Rasen von Sanssouci zu den artenreichsten und wertvollsten Grünlandbiotopen Potsdams und Umgebung.

Durch die fehlende Düngung können sich viele Arten nährstoffarmer Standorte durchsetzen. So wachsen Besonderheiten wie Pechnelke (*Lychnis viscaria*), Zierliches Schillergras (*Koeleria macrantha*) oder Zittergras (*Briza media*) sogar relativ häufig in den Parkwiesen. Bei genauer Betrachtung fällt auf, dass die Wiesen je nach Bodenfeuchte und Nährstoffhaushalt ganz unterschiedliche Blühaspekte aufweisen. Auf sumpfigen Böden, z. B. im Hopfengarten und bei den Römischen Bädern, finden sich Breitblättriges Knabenkraut (*Dactylorhiza majalis*), Mariengras (*Hierochloe hirta subsp. praetermissa*) und Teufels-Abbiss (*Succisa pratensis*). Dort, wo die Böden besonders trocken und nährstoffarm sind, z. B. an Wegrändern am Neuen Palais und im Hopfengarten, blühen Wiesen-Schlüsselblume (*Primula veris*) und Niederliegender Ehrenpreis (*Veronica prostrata*).

Die nährstoffarmen Wiesen in Sanssouci bieten auch Lebensraum für viele gefährdete Wiesenpilze mit Saftlingen, Wiesenkeulen, Wiesenkorallen und Erdzungen. In Brandenburg gibt es nur wenige Standorte

Breitblättriges Knabenkraut wächst in der artenreichen Feuchtwiese

dieser »Saftlingsweiden« mit einer derart reichen Pilzartenzusammensetzung.

Eine botanische Kostbarkeit der nährstoffarmen Wegränder ist der Felsen-Goldstern (*Gagea bohemica*). Die kleine, wärmeliebende Zwiebelpflanze blüht bereits im zeitigen Frühjahr und wurde zu Beginn des 19. Jahrhundert beim Bau der Wege mit Kies aus Alt-Töplitz an der Havel in den Park eingeschleppt. Sie konnte sich in der Folgezeit in Trockenrasen entlang der Wege ausbreiten. Bis heute konnte die vom Aussterben bedrohte Art in Sanssouci überdauern. An ihrem ursprünglichen Wuchsort ist sie inzwischen verschollen, es gibt in Brandenburg nur noch wenige weitere Vorkommen an der Oder.

Auch die historische Gartenkultur hat ihre Spuren in den Wiesen hinterlassen. So wurde im Park Sanssouci, wie in vielen anderen historischen Parkanlagen, Saatgut von Gräsern und Kräutern aus Wildsammlung zur Anlage der Wiesen verwendet. Dieses stammte häufig aus anderen Regionen und enthielt unbeabsichtigt Arten, die heute noch die Herkunft des Saatgutes verraten. Aus Süddeutschland stammt z. B. die Erdkastanie (*Bunium bulbocastanum*), die im Land Brandenburg nur in Sanssouci und an einer weiteren Stelle in Südbrandenburg vorkommt. Auch außerhalb der Wiesen findet man Pflanzenarten, die in historischer Zeit absichtlich von Gärtnern zur Parkverschönerung eingebracht wurden und bis heute überdauern und sich ausbreiten konnten. Es handelt sich vornehmlich um Zwiebelpflanzen wie Nickender Milchstern (*Ornithogalum nutans*) oder Sibirischer Blaustern (*Scilla siberica*). Diese Zei-

Der winzige, deutschlandweit gefährdete Felsen-Goldstern blüht schon im
März an Wegrändern am Neuen Palais

gerpflanzen alter Gartenkultur sind außerhalb historischer Parks und
Friedhöfe nur selten zu finden und daher aus der Sicht des Naturschut-
zes und der Denkmalpflege gleichermaßen erhaltenswert.

Gehölze

Alte Bäume kommen in Sanssouci vor allem als Solitäre in Wiesen, in
Alleen oder auch in flächigen Gehölzbeständen vor. Da in historischen
Parkanlagen forstwirtschaftliche Interessen keine Rolle spielen, konn-
ten die Bäume hier in Ruhe altern. Außerhalb historischer Parks sind sol-
che Baumriesen nur selten zu finden. An vielen Bäumen haben sich im
Laufe der Zeit Höhlen, Astausbrüche und Risse entwickelt, die für vie-
le Tiere wie höhlenbrütende Vögel, Fledermäuse oder holzbewohnende
Insekten und Pilze einen wertvollen Lebensraum darstellen. Aufgrund
dieser Vielfalt an altem und absterbendem Holz brüten im Park drei
streng geschützte Spechtarten und der Waldkauz mit gleich mehreren
Brutpaaren. Alte Bäume dienen auch als Ansitz für die Jagd, z.B. für den
Trauerschnäpper oder für den Eisvogel, der schon viele Jahre am Maschi-
nenteich beobachtet wird.

In einigen alten Eichen leben die Larven des Heldbocks, einer nach
europäischem Recht besonders geschützten Käferart. Auch der Eremit
wurde im Park schon beobachtet. Zum Schutz dieser Käfer ist es wich-
tig, absterbende Bäume nicht zu fällen, sondern in Ruhe altern und ab-
sterben zu lassen, sofern diese nicht in der Nähe von Wegen stehen und

Dieses Ensemble aus alten und absterbenden Buchen ist ein malerischer Blickfang und Lebensraum für zahlreiche Arten zugleich.

von ihnen keine Gefahr für Parkbesucher ausgeht. Im Park Sanssouci wird versucht, die historische Baumsubstanz so lange wie möglich am Originalwuchsort zu erhalten. Dies schließt auch die Erhaltung von sogenannten Hochstubben ein – abgestorbenen Bäumen, denen aus Sicherheitsgründen Krone und Seitenäste vollständig oder weitgehend entfernt worden sind.

Die Vorkommen des Bärlauchs gehen auf historische Anpflanzungen zurück.

Die Waldpartien im Park Sanssouci bestehen hauptsächlich aus Eichen, Buchen und Hainbuchen. Im Unterwuchs wachsen typische Pflanzenarten historisch alter Wälder wie der Verschiedenblättrige Schwingel *(Festuca heterophylla)* oder Leberblümchen *(Hepatica nobilis)*. Auch hier finden sich verwilderte Kulturzeiger. So bildet z.B. der in Brandenburg nicht heimische Bärlauch *(Allium ursinum)* im Frühjahr flächendeckende Aspekte, die auf historische Anpflanzungen zurückgehen.

Gebäude

Die prächtigen Gebäude und Schlösser im Park Sanssouci sind ein beliebter Rückzugsraum für eine besonders bedrohte Säugetiergruppe, die Fledermäuse. Die großen, luftfeuchten Kellergewölbe des Schlosses Sanssouci und weiterer Gebäude im Park dienen sechs Fledermausarten als Winterquartier. In den Kellerräumen der Hofkolonnaden und unter der Terrasse von Schloss Charlottenhof überwintert das nach europäischem Recht geschützte und in Brandenburg vom Aussterben bedrohte Große Mausohr, unter den Treppengängen an der Jubiläumsfontäne und in den Schutzhütten der Skulpturen verbringen Zwergfledermäuse den Winter. Auch Baumhöhlen alter Bäume dienen als Winterquartier. Im Sommer nutzen sieben Fledermausarten den Park als Jagdrevier. Dazu zählen die Breitflügel-, Mücken- und Rauhautfledermaus. Der Große Abendsegler hat in der Nähe der Friedenskirche seine Wochenstube eingerichtet.

Alle Fledermäuse sind nach dem Bundesnaturschutzgesetz streng geschützt. Dies gilt auch für ihre Quartiere. Bei Sanierungsmaßnahmen von Gebäuden muss daher darauf geachtet werden, dass Einfluglöcher nicht geschlossen werden. Auch in Bäumen müssen Fledermausquartiere bei Schnitt- und Fällarbeiten erhalten werden.

Naturschutz und Denkmalpflege im Park Sanssouci

Die einst unter dem Dach der Heimatschutzbewegung vereinten Fachrichtungen Naturschutz und Denkmalpflege haben sich heute zu spezialisierten, mit einem jeweils eigenen Instrumentarium ausgestatteten Disziplinen entwickelt. Im historischen Garten überschneiden sich häufig ihre Zuständigkeiten und Schutzgegenstände. Was Naturschutz und Denkmalpflege aber bei allen Schwierigkeiten der alltäglichen Abstimmung in Detailfragen verbindet, ist der gemeinsame Schutzgedanke. So ist die Erhaltung der traditionellen Wiesenpflege gleichermaßen für die überlieferte Bildwirkung der Parkanlage wie für die Artenvielfalt von hoher Bedeutung. Ebenso findet die naturschutzfachliche Forderung nach der Bewahrung alter Bäume ihre Entsprechung in der möglichst langen Konservierung der Originalsubstanz in der Denkmalpflege. Die Ausgangslage für eine gemeinsame Berücksichtigung von Zielen des Naturschutzes und der Denkmalpflege ist also generell sehr günstig.

Ein erhöhter Abstimmungsbedarf zwischen beiden Disziplinen entsteht oft dort, wo sich aus Gründen der Verkehrssicherheit oder zur Wiederherstellung historischer Gartenbilder ein größerer Erneuerungsbedarf ergibt. Beispielsweise können bei der Pflanzung von Gehölzen nach historischen Vorbildern oder beim Wegebau Vorkommen seltener Arten und Biotope bedroht werden. Durch aktuelle Kartierungen seltener Pflanzenarten und Biotoptypen der Universität Potsdam (F. Hoehl) und der Behörden (Stadt Potsdam, Land Brandenburg) wurde eine vorausschauende Planung und Durchführung der Maßnahmen im Park ermöglicht, die den Anforderungen des Naturschutzes und der Denkmalpflege gerecht wird. So wurde in Sanssouci zur Erhaltung der artenreichen Wegränder am Neuen Palais auf die Sanierung und Verbreiterung der Wege vorerst verzichtet.

Häufig können durch innovative Praktiken und Schutzmaßnahmen bei der Gartenerneuerung Auswirkungen auf seltene Arten und Lebensräume minimiert werden. Bei der Gebäudesanierung des Neuen Palais konnten Beeinträchtigungen artenreicher Trockenrasen baubedingt nicht ausgeschlossen werden. Vorausschauend wurden hier vor Beginn

der Baumaßnahmen Samen in Form von Mahdgut gewonnen und an anderen Stellen (z. B. am Winzerberg) wieder ausgebracht. Nach Abschluss der Bauarbeiten ist am Neuen Palais die Wiederherstellung der Trockenrasen mit dem gesicherten Saatgut geplant.

Im Einzelfall wird es auch in Zukunft auf eine gelungene Kommunikation, innovative Lösungen und Kompromisse ankommen, um bei tendenziell steigendem Erneuerungsbedarf die Belange von Denkmalpflege und Naturschutz aufeinander abzustimmen.

Inszenierung

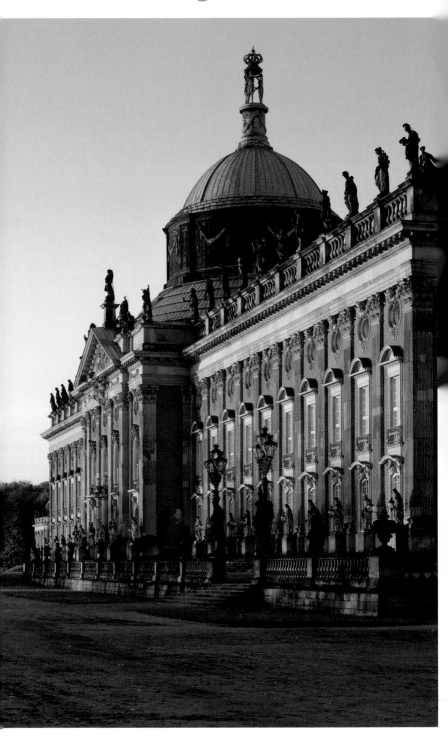

Neues Palais, 1763–1769, Gartenseite, Blick von Norden

Der Parkgraben im Park Sanssouci

Alexandra Schmöger

Der früheste, von Trosberg 1746 ausgeführte Stich des Parterres zeigt als Begrenzung des Lustgartenbereiches im Süden einen formal gestalteten Graben. Dieser umschloss ursprünglich auch das im Osten liegende Obeliskportal, doch mit dem Ausbau der Wasserkünste im Park erweiterte man den Graben Richtung Westen.

Friedrich der Große ließ ab 1763, nach dem Ende des Siebenjährigen Krieges, das Neue Palais am westlichen Ende der großen Hauptallee im Park von Sanssouci errichten. Seine »Fanfaronade« (veraltet für Prahlerei) sollte architektonischer Ausdruck der neuen Geltung Preußens auf dem politischen Parkett Europas sein.

Die Baumaterialien wurden per Schiff herbeigeschafft: Kalk aus Berlin und Ferch, Marmor aus Schlesien, Sandstein aus Magdeburg und Pirna. Der königliche Oberhofbaurat Manger berichtet in seiner 1789 erschienenen Baugeschichte von Potsdam, dass der Transport von der Landestelle an der Havel bis zur Baustelle nur sehr langsam vonstatten ging, da es an Fuhrwerken und Baupferden mangelte. Die vom König verfügte größtmögliche Geschwindigkeit beim Bau konnte so nicht erreicht werden, weshalb Friedrich noch im Jahr 1763 eine Vertiefung und Befestigung des von der Havel zur Parkgrenze führenden, schon vorhandenen sogenannten Schaafgrabens genehmigte. Dieser verband bereits seit 1748 die Havel mit einer Kunstmühle im Bereich der heutigen Meierei am Kuhtor, mit deren Hilfe das herangeführte Havelwasser in ein auf dem Ruinenberg angelegtes Wasserreservoir gelangen sollte, um die Fontänen im Park zu versorgen. Den Kanal verlängerte man um 900 Meter bis zur Baustelle am Neuen Palais. Im Dezember 1764 konn-

Erdarbeiten
beim Neuen Palais und in Sanssouci bei Potsdam
ausgeführt 1881 von Davy, Donath & Co. (Berlin).

Erd-Transport nach den Teichen der Fasanerie.

Schwarz, F. Albert.: Potsdam, Park Sanssouci, Erdtransport nach den Teichen
der Fasanerie anlässlich der Zuschüttung des Parkgrabens, 1881

ten die ersten Transportkähne im Hafenbecken am südlichen niedrigen
Schlossflügel anlanden. Der »Palaisgraben« hatte wichtigen Anteil an
der schnellen Fertigstellung des Neuen Palais bis 1769. Danach verlor er
seine Funktion als Transportweg.

Seine Bedeutung änderte sich schon 1765, als der Kanal auf Befehl
Friedrichs des Großen westlich um die Communs herumgeführt und so-
mit zu einem Gestaltungselement im Garten wurde. Über einen durch
den Rehgarten verlaufenden Abzug wurde der Graben zum Schaafgra-
ben geführt. Gleichzeitig erfolgte über das Grabensystem eine Ent-
sumpfung des feuchten Bauterrains.

Zum Schlosshof führten am nördlichen und südlichen Torgebäu-
de zwei Brücken über den Graben. Heute sind im Süden am Torgebäude
des Neuen Palais nur noch Reste der ehemaligen Kanalmauer zu finden,
während im Norden noch Teile des Grabens, der Mauer und der Brücke
nachvollziehbar sind.

Der Palaisgraben war trotz aller Bemühungen von Beginn an ein
eher stehendes Gewässer, so dass es schon bald zu Klagen aufgrund von
Geruchsbelästigungen kam. Als Friedrich Wilhelm und Victoria das
Schloss 1859 als Residenz bezogen, nahmen die Geruchsbelästigungen

Erdarbeiten
beim Neuen Palais und in Sanssouci bei Potsdam
ausgeführt 1881 von Davy, Donath & Co. (Berlin).

Zuschüttung des Palaisgrabens.

Erdtransport für die Zuschüttung des Palaisgrabens. Für den Transport wurden
mit zwei Zügen modernste Transportmittel eingesetzt.

durch Zuleitungen vermehrter Abwässer aus dem Neuen Palais noch zu.
»Gesundheitsschädliche Ausdünstungen« waren dann auch der Grund
für die von 1878 bis 1881 durchgeführte Zuschüttung des auch Neuen
Canal genannten Grabens. Der Transport der dafür benötigten Erde er-
folgte über eine vom Ort Eiche aus Westen herangeführte, zweigleisige
Eisenbahnstrecke. Paul Artelt, kaiserlicher Ober-Maschinist unter Wil-
helm II., merkt in seiner Abhandlung zu den Wasserkünsten von Sans-
souci kritisch an, dass mit der Zuschüttung der Wasserflächen auch die
Entsumpfung des Gebietes unterbunden wurde. Dieses Problem ver-
suchte man später durch die Verlegung von Tonröhren wieder zu behe-
ben.

Die Kolonnade am Neuen Palais

Gerd Schurig

Zu der gewaltigen, von 1763 bis 1769 realisierten Baumaßnahme des Neuen Palais gehört auch der westlich in Richtung Parkgrenze stehende Komplex aus Communs und Kolonnade. Alle gestalterisch prägenden Elemente – gärtnerische und architektonische, raumwirksame und flächige – sind dabei einer strengen repräsentativen Symmetrie und Regelmäßigkeit unterworfen. In etwa 100 Meter Abstand stehen dem Theater- und dem Heinrich-Flügel des Neuen Palais die beiden mächtigen, dreigeschossigen Wirtschaftsbauten der Communs mit ihren palastartigen Fassaden gegenüber. Die Skulpturen auf der Attika und die vergoldeten Windsbräute auf den Kuppeln korrespondieren mit den Grazien und sonstigem figürlichen Schmuck des Palais und dienen zur Steigerung von dessen Wirkung. Bewusst schmucklos und flach wurde die Gestaltung des großen dazwischen liegenden Hofbereiches gehalten, in dem die namengebenden Pflasterungen aus Mopke-Klinkern, abgesenkte Rasenflächen und Sandsteinpoller dominieren.

Das ganze Palaisareal, zu dem auch das große östliche Gartenparterre, von Hecken umgebene Obstgärten, Baumhaine, das Heckentheater, der Gittersalon und gärtnerisch genutzte Baulichkeiten gehörten, war von einem Graben umgeben. Sieben Brücken stellten die Verbindung zum älteren Park Sanssouci und zur benachbarten Landschaft her.

Westlich wurde zwischen den beiden Commun-Bauten die eindrucksvolle Kulisse einer Kolonnade gestellt. Der aus Bayreuth gekommene Carl von Gontard baute die Prospektarchitektur nach einem Entwurf von Jean Laurent Le Geay. Zwei seitliche Pavillons bilden die Kontaktstellen zu den ehemals als Küche und Wohnung genutzten gro-

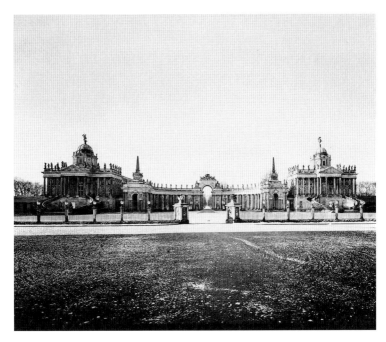

Messbildaufnahme der Kolonnade von Osten um 1930

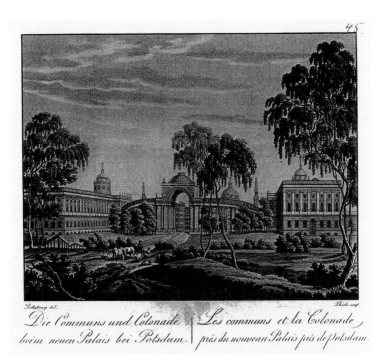

Blick von Westen auf die Kolonnade im Jahr 1824, C. F. Thiele, Rückansicht
der Communs des Neuen Palais, SMBPK, Kupferstichsammlung

ßen Wirtschaftsgebäuden. Sie sind mit dem zentralen Triumphportal mit seinem großen rundbogigen Durchgang über eine halbrund ausschwingende Kolonnade verbunden. Das Portal hatte ursprünglich wie die Pavillons einen Obelisken als Bekrönung. Auf dem Sims der Kolonnade komplettieren wieder über jedem Säulenpaar Attikaskulpturen den plastischen Schmuck.

In der Achse wird der Blick durch den Bogen des Triumphportals in die umgebende Landschaft des Golmer Luchs gelenkt. Wie beim Mittelrisalit des Neuen Palais treten einzelne Attribute vergoldet hervor. Der mittige Weg führte über eine kleine Brücke und war anfangs nur auf den ersten 700 Metern als doppelreihige Allee in gedanklicher Fortsetzung der Sanssouci-Hauptallee angelegt. Zur Vierreihigkeit mit drei Wegen und 2 Kilometer Länge wurde sie erst 1866 komplettiert. Doch trotz des einladenden Gestus des Halbrunds und der Durchblick versprechenden Säulen sollte die Kolonnade ursprünglich eher ein Abschluss als eine Verbindung zur Umgebung sein. Genau hinter den Zwischenräumen der Säulenpaare wurden nämlich Kastanien gepflanzt, von denen einige noch bis nach dem Zweiten Weltkrieg standen. Vermutlich erachtete man die umgebende Landschaft und gärtnerisch genutzte Flächen als unschön, man wollte sie ausblenden und mit der Kolonnade einen eher städtischen Raumabschluss bilden.

Das friderizianische Heckentheater am Neuen Palais

Michael Rohde

Friedrich der Große ließ das Heckentheater ab 1765 im Zusammenhang mit dem Bau des Neuen Palais errichten. Das grüne Theater fügt sich in das Umfeld des pompösen sommerlichen Fest- und Gästeschlosses und in die geometrisch-barock geformten Gartenanlagen ein. Für das höfisch-festliche Programm wurde als südliches Pendant der eiserne Gittersalon zur Darbietung von Musik geschaffen.

In jener Zeit des Rokoko veränderte sich das Verhältnis der Menschen zur Natur. Die umgebende Landschaft wurde entdeckt und bildhaft einbezogen. Der Garten wurde zum Lebens- und Festraum. Friedrich nutzte so als Kontrast nicht nur den waldartigen Rehgarten für weitere Staffagen mit neuen Sinngebungen. Vom Heckentheater aus erscheinen in der Ferne auf den Hügeln das Drachenhaus im exotisch-chinesischen Stil und das Belvedere im Stil des italienisch-englischen Palladianismus.

An diesem Ort ist die friderizianische Verbindung von Gartenarchitektur und Skulpturen wieder erlebbar. Die Büsten vor den Hecken, wie die des antiken Faun aus Marmor, stammen aus der Bayreuther Sammlung der 1758 verstorbenen Schwester Wilhelmine; es war seine zweite große Erwerbung nach der Sammlung Polignac. Friedrich hatte früher schon in Berlin das Opernhaus oder in seinen Schlössern Theater errichten lassen. Seine Neigung für Musik und Literatur ist jedoch auch hier in der Natur erfahrbar und nutzbar, 1738 schreibt er aus Rheinsberg über die angenehmen Beschäftigungen, es seien »die Musik, die Lust- und die Trauerspiele, welche wir aufführen, die Maskeraden und die Schmausereien, welchen wir geben«.

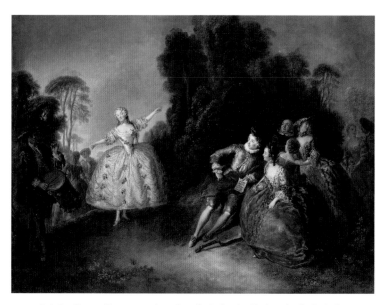

Antoine Pesne, Eine angenehme Gesellschaft oder Mademoiselle Cochois tanzend, 1745

Im März 2009 beschlossen die »Freunde Preußische Schlösser und Gärten e. V.«, dieses verloren geglaubte Gartenelement mit Spendenmitteln wiederherstellen zu lassen, einschließlich der Mittel für eine fünfjährige Entwicklungspflege. Im Mai 2012, zu Friedrichs 300-jährigem Geburtstag, wurde das Heckentheater am Neuen Palais mit der Aufführung von Voltaires *Candide oder der Optimismus* mit 300 Gästen wieder eröffnet.

Der Kaiserliche Rosengarten im Park Sanssouci – Selbstdarstellung und Selbstverständnis der Kaiserin Auguste Victoria als Gärtnerin

Alexandra Schmöger

Das jung verheiratete Kronprinzenpaar Friedrich Wilhelm und Victoria wohnte ab 1859 auf eigenen Wunsch im Neuen Palais. Bis zum Tod des späteren Kaisers im Jahr 1888 nutzte die Familie das Schloss im Sommer als Lebensmittelpunkt. Neben notwendigen Renovierungen und Modernisierungen im Schloss erfolgten ab 1862 auch in den umliegenden Gartenbereichen Instandsetzungen und Modernisierungen. Queen Victoria berichtete dem Hofgärtner Emil Sello 1866 bei dessen Besuch in London, dass sich ihre Tochter, die Kronprinzessin, schon seit frühester Jugend dem Studium der Gartenbaukunst widme. Daher verwundert es nicht, dass sich Victoria persönlich in die Gestaltung der Gartenanlagen um das Neue Palais einbrachte.

Bis zu seinem Tod im Jahr 1866 führte der königliche Gartendirektor Peter Joseph Lenné die Oberaufsicht über die Gartenanlagen des Kronprinzenpaares am Neuen Palais. Alle Veränderungen und Arbeiten mussten von ihm genehmigt werden. Auf Bitte des Gartenintendanten Graf von Keller gewährte König Wilhelm I. jedoch nach Lennés Tod dem Kronprinzenpaar weitgehende Unabhängigkeit bei der Gestaltung der Gärten am Neuen Palais. Nun konnte Sello die gärtnerischen Vorgaben Victorias direkt umsetzen. Sie orientierten sich an moderner englischer Gartengestaltung und Pflanzkultur. Bewundernd beschreiben die Zeitgenossen die Anlage der Gärten, deren Gestaltung heute leider kaum noch nachvollziehbar ist. Neben der Entwurfsgestaltung wird die praktische gärtnerische Tätigkeit der »Hohen Frau« hervorgehoben, die auch ihre Kinder und ihren Mann zur Gartenarbeit anhielt. So berichtet der Garnisonschullehrer Heinrich Wagener 1881, dass Victoria die Bäu-

Der von Nietner beschriebene zauberhafte Garteneindruck mit seiner Vielfalt der Rosen, im Vordergrund die Rosengirlanden

me der Baumschule selber vorzog und ihre Söhne diese unter ihrer Leitung dort setzten. Auch erhielten die Kinder einen eigenen Bereich im Obstgarten, in dem sie nach getaner Arbeit wie Pflanzen, Veredeln der Obstsorten und Gießen auch ernten und naschen durften.

Besonderes Augenmerk richtete die Kronprinzessin auf die Gestaltung der Privatgärten. Diese, so schreibt Wagener, lagen in den Heckenquartieren unmittelbar am Nordflügel des Palais, welcher der Familie als Sommerresidenz diente. Die zur Anlagezeit unter Friedrich dem Großen zum Obstanbau genutzten Quartiere waren zu wüsten Ackerflächen geworden und wurden zuerst zu einem Kinderspielplatz, dann zu einem Rosengarten umgestaltet.

Eine exakte Beschreibung des Rosengartens liefert der Hofgärtner Theodor Nietner in seiner der Kronprinzessin gewidmeten Abhandlung *Die Rose*.

Nietner berichtet, dass der ganze Garten zur Zeit der Rosenblüte einen wahrhaft feenhaften Eindruck machte. Rosen fanden sich in niedrigen Beeten, Kletterrosen berankten Lauben, Hochstämme waren entlang der Hauptwege gepflanzt. Kletterrosen umrankten ebenfalls die Hochstämme oder waren als Festons von Stamm zu Stamm geführt. Die graziösen Rosengirlanden stellten eine unter Victoria in Deutschland eingeführte Neuerung dar, die Nietner zur Nachahmung empfahl.

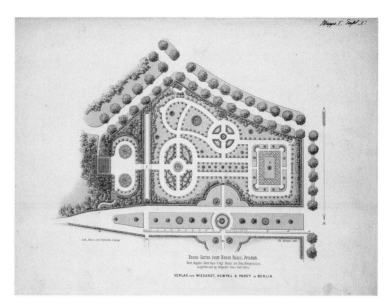

Die geometrische Struktur des Gartens ist im Plan von Nietner gut zu erkennen.
Im mit g bezeichneten Teehäuschen fand sich die Familie zum Tee zusammen.
Theodor Nietner, Potsdam, Park Sanssouci, Umgebung Neues Palais, Rosengar-
ten, 1877, Lithografie

Heute befindet sich in diesem von ihrem Sohn Wilhelm II. verän-
derten Privatgarten nur noch der Sockel einer 1906 aufgestellten Mar-
morskulptur Kaiserin Auguste Victorias.

Das marmorne Bildprogramm im Parterre vor dem Neuen Palais

Saskia Hüneke

Das Halbrondell ist eines der eindrücklichsten Zeugnisse für die Hinwendung König Friedrichs II. von Preußen zur Antike, der diese als Grundlage für die geistigen Auseinandersetzungen auch seiner Zeit ansah. Er liebte die antike Literatur und nutzte die antiken Mythen, um politische, philosophische und auch sehr persönliche Botschaften in symbolisch-verschlüsselter Weise auszudrücken. Antike Skulpturen waren zudem besonders geeignet, ihren Eigentümer als Kunstkenner auszuweisen.

Die 14 überlebensgroßen antiken Statuen wurden zwischen 1766 und 1768 in Rom erworben. Sie waren von dem Bildhauer Bartolomeo Cavaceppi (1716–1799) »restauriert« worden, was damals auch bedeutete, dass interpretierende Veränderungen und Ergänzungen vorgenommen wurden.

Im südlichen Viertelkreis, der gegenüber der Königswohnung beginnt, waren Themen vereint, die dem Genuss, den Künsten und der Gesundheit verbunden sind: nach den Beschreibungen des 18. Jahrhunderts ein sich pflegender Athlet, eine Göttin der Fruchtbarkeit, ein Faun, ein tanzendes Mädchen, ein Apollon mit der Lyra, eine Muse und der Gesundheitsgott Äskulap. Im nördlichen Viertelkreis gegenüber dem Hofdamenflügel bildeten der sich opfernde Antinous, die pflichtbewusste Juno, ein kämpfender Athlet, die sich opfernde Kleopatra und ein Apollon mit dem bestraften Marsyas Themen, die Pflicht, Kampf und Strafe symbolisieren können.

Die Statuen wurden 1830 in das Königliche Museum in Berlin gegeben und für das Halbrondell später durch Marmorkopien ersetzt. Dabei

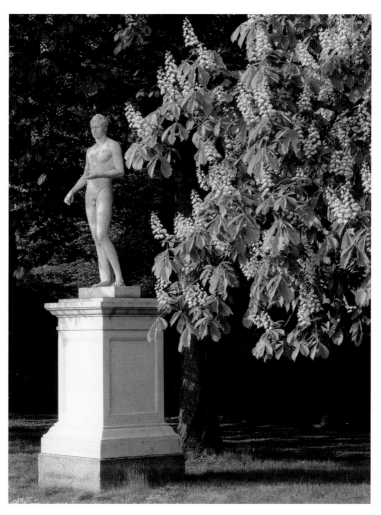

Eduard Stützel, Athlet mit Salbgefäß, nach antikem Vorbild, 1858. Das Skulpturenprogramm Friedrichs II. wurde im 19. Jahrhundert verändert. So gehört diese Darstellung eines Athleten zu denen, deren Marmorkopie den veränderten Zustand der Antike wiedergeben und die einen anderen Standort als die Originale erhielten. Sie zeigt das Salbgefäß in der rechten Hand, dass der Antike 1828 angefügt wurde. Die danach geschaffene Kopie der Statue steht im nödlichen statt im südlichen Viertelkreis.

wurden die Athletenskulpturen so umgesetzt, dass die inhaltliche Ordnung der Werke teilweise verloren ging. Drei Statuen mussten aus konservatorischen Gründen deponiert werden. Es lohnt dennoch, jenem Konzept nachzuspüren, in dem Friedrich II. sein eigenes Zerrissensein zwischen »Pflicht und Neigung« gespiegelt haben mag.

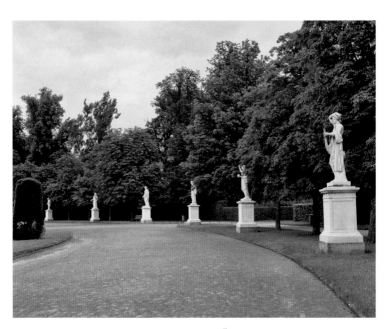

Eduard Stützel u.a., Antinous mit Schlange, Äskulap mit Schlange, Urania mit
Weltkugel und Apollon Lykeios mit Kythara, nach antiken Vorbildern, 1852–1857,
Halbrondell am Neuen Palais. Den Zugang zur Hauptallee rahmen Antinous und
Äskulap, deren Schlangenattribute auf den Aspekt der Gesundheit verweisen.

Die Marmorskulpturen im Park Sanssouci: Pflege und Erhalt

Kathrin Lange

Bis auf wenige Ausnahmen sind die Marmorskulpturen im Park Sanssouci aus Carrara-Marmor, einem Material, das seit der Antike für bildhauerische Meisterwerke genutzt wird. Nach 180 bis 250 Jahren im Außenklima ist der Zustand der Marmorskulpturen im Park Sanssouci jedoch problematisch. Ihre Erhaltung stellen Restauratoren, Kustoden und Denkmalpfleger vor große Herausforderungen.

An den Marmorskulpturen im Park Sanssouci können unterschiedliche Verwitterungsformen beobachtet werden. Bei der äußeren Verwitterung führen oberflächennahe Prozesse zum Verlust der originalen Oberfläche. In den Zeiten der Industrialisierung und der starken Luftverschmutzung entstanden Schäden durch sauren Regen und die Ablagerung von aggressiven schwarzen Krusten. Etwa seit den letzten 15 Jahren ist eine deutliche Veränderung zu beobachten. Mit der Verringerung der Luftverschmutzung nimmt die biologische Besiedlung auf den Marmoroberflächen zu. Algen, Flechten, Pilze und Moose verursachen neben der optischen Veränderung biologische und chemische Verwitterungsprozesse sowohl auf der Oberfläche als auch im oberflächennahen Gefüge. Die innere Zerstörung ist ein marmortypisches Phänomen, bei dem das Gefüge durch das sogenannte anisotropische Verhalten der Kalzitkristalle bei thermischen Belastungen förmlich zerrissen wird. Die Kalzitkristalle verlieren den Zusammenhalt, die Oberfläche bricht auf, so dass die Skulptur insgesamt gefährdet ist.

Präventive Pflegemaßnahmen haben gerade bei der Erhaltung eines Gartenensembles eine besondere Bedeutung und erfolgen im Park Sanssouci mit wenigen zeitlichen Unterbrechungen seit dem 18. Jahr-

Rückwitterung der Marmoroberfläche um mehrere Millimeter neben harten,
witterungsbeständigeren Marmoradern, 1993

hundert. In der Tradition des »Puppenbürstens« steht das einfache Abwaschen lose aufliegender Schmutzpartikel von der Marmoroberfläche als eine der wichtigsten Maßnahmen. Mit der kontinuierlichen Reinigung führt der Restaurator die Revision durch, um möglichst frühzeitig Veränderungen zu erkennen.

Biologischer Bewuchs auf der Marmoroberfläche, 2009

Eine weitere schützende Maßnahme ist die Wintereinhausung. Lichtgraue Häuschen, im gesamten Park zwischen Totensonntag und Ostern zu sehen, sind fester Bestandteil des winterlichen Bildes der Parklandschaft. Die Skulpturen werden vor herbstlichen Dauerregenphasen genauso wie vor Schnee- und Eisablagerungen und damit Frostschäden geschützt.

Die Bewertung des Marmorgefüges erfolgt mithilfe der Ultraschallmessung. Neben der Ersteinschätzung des Erhaltungszustandes zeigt die wiederholende Messung den Verlauf einer Strukturentfestigung.

Peter Flade, Das Wasser, 2004–2011, Marmorkopie nach Lambert Sigisbert Adam, 1749

Je nach Zustand sind intensivere konservatorische und restauratorische Maßnahmen erforderlich. Dabei geht es z. B. um die Festigung morbider Bereiche, das Injizieren und Schließen von Rissen, die Wiederherstellung abgebrochener Details oder die Behandlung mit einem Bio-

zid. Eine der letzten Maßnahmen ist die Vollkonservierung, bei der die gelockerten Kalzitstrukturen mit Acrylharz überbrückt werden. Gegebenenfalls muss eine Kopie die originale Skulptur ersetzen. Ist das Original durch zu starke Schäden gefährdet, wird es in seiner Bedeutung als Kunstwerk in den schützenden Innenraum verbracht. Für die Erhaltung des Parkensembles mit seinen inhaltlichen Bezügen und seiner ästhetischen Gesamtwirkung übernimmt eine material- und werktreue Kopie den Standort. Das bedeutendste Projekt dieser Art war in den letzten Jahren die Bergung der Marmorskulpturen von der Großen Fontäne im Park Sanssouci und die Wiederherstellung des Ensembles mit Marmorkopien nach den Originalen.

Kirsche von der Natte, aus: Allgemeines Teutsches Gartenmagazin, 1809

Obstanbau in Sanssouci

Gerd Schurig

Während der Regierungszeit Friedrichs des Großen entwickelte sich die Fruchtkultur Preußens in jeder Beziehung schwunghaft. Bereits die kronprinzlichen Anlagen in Neuruppin und Rheinsberg verfügten über große Gärtnereien und in Potsdam begann er kurz nach seinem Regierungsantritt mit dem Bau der Weinbergterrassen. Eine ganze Reihe weiterer Gärtnereien und in den Park integrierter Kulturflächen entstanden in der Folgezeit. Neben mehreren Weinbergen, Orangerien, Gewächshäusern und Frühbeetkästen gab es eigenständige Bereiche für den Anbau von Ananas, Melonen, Bananen und Papaya. Außerdem motivierte der König eigene und fremde Gärtner durch seinen Wunsch nach ganzjähriger Verfügbarkeit von Tafelobst und dafür ausgegebene hohe Prämien dazu, das Obst besonders zeitig anzuziehen. In seiner Regierungszeit hielt daher die Treiberei – die verfrühte Kultur von Obst und Gemüse – mit der ganzen Vielfalt der dazu nötigen Gewächshäuser glanzvollen Einzug in Sanssouci.

Beim Tode Friedrichs gab es hier acht Hofgärtner mit sehr modern ausgestatteten Revieren. Als Besonderheit war ein großer Teil der Kulturflächen zum Freilandanbau in die Gartengestaltung einbezogen. Wie bei den unterhalb der Neuen Kammern rekonstruierten Kirschquartieren wurden Obstbäume hinter Hecken gezogen, standen als kleine Plantagen im Rehgarten oder wurden am Spalier an der Begrenzungsmauer des Gartens und im Boskett beim Chinesischen Haus gepflegt.

Der Gärtnereibestand wurde unter den Nachfolgern gepflegt und ständig modernisiert: Auf die schmackhaften und repräsentativen Früchte wollten spätere Könige und Kaiser nicht verzichten. Nach dem Ende

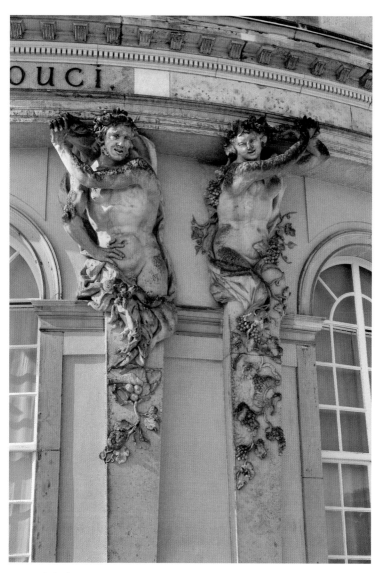

Friedrich Christian Glume, Bacchant und Bacchantin an der Gartenfassade von Schloss Sanssouci, 1746

der Monarchie fehlte in den nun als Museen genutzten Anlagen die wirtschaftliche Grundlage für einen Weiterbetrieb. Die Transportmittel waren außerdem schneller und effektiver geworden, so dass die teuren Gärtnereien mit ihrem spezialisierten Personal stark reduziert werden konnten.

Neben künstlerischen Spuren an Gebäuden, Gartenstaffagen und einem Skulpturenschmuck, der das gärtnerische Interesse dokumentiert,

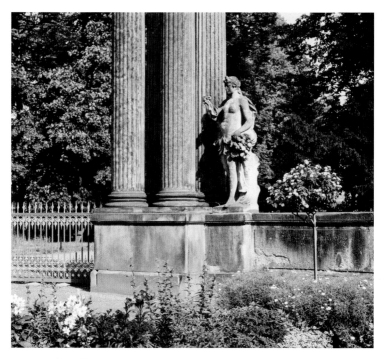

Friedrich Christian Glume, Pomona mit Früchten am Obeliskportal Sanssouci, 1747, Kopie von 1963

kann man mit entsprechender Information noch eine Reihe direkter Zeugnisse entdecken. So ist die Bildergalerie bei etwa gleichbleibender Gebäudegröße durch den Umbau des ersten Treibhauses entstanden; ebenso wurden aus einer Orangerie die Neuen Kammern. Bei Letzteren ist die ursprüngliche sonnenorientierte Nutzung noch an den bis fast zum Erdboden gezogenen Fenstern ablesbar. Im heutigen Botanischen Garten der Universität Potsdam hat neben einem ehemaligen Hofgärtnerhaus die große Gewächshausanlage des Terrassenreviers von 1912 überlebt. In den Weinbergen am Winzerberg und am Klausberg sind zwei rührige Vereine mit der Wiederherstellung und einer historisch angepassten Bewirtschaftung befasst.

Der östliche Lustgarten

Jörg Wacker

Friedrich der Große ließ auf der Anhöhe östlich der Sanssouci-Terrassen 1747 ein großes Treibhaus mit hohem Sonnenfang zur Anzucht von südlichem Obst und Gemüse errichten und auf der davorliegenden, 1748 terrassierten Gartenfläche Gemüse anbauen. Das Gewächshaus wurde 1755–1763 zur Bildergalerie umgebaut. Joachim Ludwig Heydert (1716–1794) errichtete die grottierte Terrassenmauer und legte davor den nach Süden geneigten Holländische Garten an. Ein halbrundes Parterre d'emaile aus geschnittenen Buchsbaum-Mustern und farbigen Glaskorallen, vergoldeten Vasen für Orangenbäumchen und Porzellanvasen vor der Gebäudeterrasse sowie zwei Berceaux (Bogengänge) mit Salons waren der Hauptschmuck und verbargen die Blicke auf die verbleibenden seitlichen Obstquartiere. Der Höhenunterschied zur Hauptallee wurde durch die 1764 errichtete Puttenmauer abgefangen.

Im Rondell um das Fontänenbecken wurden 1748 auf der Hauptallee die 1650 geschaffenen Oranierbüsten aufgestellt und strahlenförmig ausgehende Wege angelegt, die mit salonartig geweiteten Plätzen regelmäßig gegliedert wurden. Die entstandenen acht Teilflächen für die Gemüse- und Obstkultur erhielten eine Fassung durch Formschnitthecken. Auch die 1748 durch die rhombenförmige Wegeführung entstandenen sechs Kompartimente zur Obstpflanzung unterhalb der 1751–1757 errichteten Neptungrotte erhielten umlaufende Formhecken. Die Mitte auf der Hauptallee gliedert das Mohrenrondell mit antiken Büsten.

Vor dem ebenfalls 1747/48 errichteten Obeliskportal, dessen bildkünstlerischer Schmuck durch die Darstellung der Göttinnen Flora und Pomona ausdrücklich der Gartenkunst gewidmet wurde, liegt ein

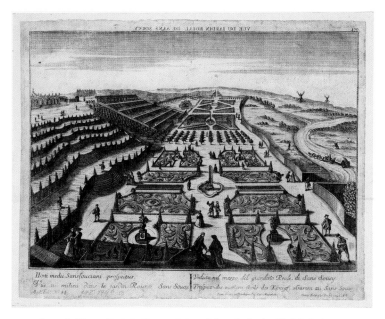

Georg Balthasar Probst, »Prospect des mittlern theils des Königl. Gartens zu Sans-Soucy«, um 1748. Der kolorierte Kupferstich zeigt das idealisierte Große Parterre und dahinter die von Hecken eingefassten Obst-Kompartimente sowie den terrassierten Nutzgarten vor dem Gewächshaus (1755–1763 Umbau zur Bildergalerie).

Johann Friedrich Schleuen, »Prospect der Bilder-Galerie im Königlichen Garten Sans-Souci bei Potsdam«, vor 1769. Vor der Bildergalerie liegt unterhalb der Terrasse der Holländische Garten mit einem halbrunden Parterre und Berceaux.

halbrundes Parterre mit zwei von Blumenrabatten umgebenen Rasen-spiegeln und zwölf Büsten. Vom Mittelpunkt des Parterres führte der Blick durch insgesamt zehn radial gepflanzte Lindenalleen in östliche Richtungen auf besonders herausragende Architekturen im damaligen Weichbild der Stadt Potsdam. Der zeitgleich aufgestellte Obelisk markiert den Beginn der Hauptallee des Parks Sanssouci.

Die Instandsetzung des Holländischen Gartens, die Bepflanzung der heckengefassten Kompartimente mit Obst und die Instandsetzung des Parterres am Obeliskportals sind geplant.

Fantasie in Stein – Die Neptungrotte im Park Sanssouci

Frank Kallensee

In Neptuns Zuständigkeit fielen alle fließenden Gewässer, springenden Quellen, Wind und Wetter. Für die Römer war er ein mächtiger Gott. Sie setzten ihn dem griechischen Poseidon gleich und ließen ihn noch über die Meere gebieten. Das Wasser war Neptuns Element und im Wasser sollte er deshalb auch in Potsdam bleiben. Die von 1751 bis 1757 errichtete Neptungrotte gehörte zu der von Friedrich dem Großen im Park Sanssouci geplanten »Wasserkunst«. Doch sah der König hier nie Wasser fließen. Das ermöglichten erst 1842 die durch Dampfkraft betriebenen Pumpen in der Moschee am Havelufer.

Gleichwohl steht die Neptungrotte als letzte – und erst nach seinem Tod vollendete – Schöpfung des Baumeisters Georg Wenzeslaus von Knobelsdorff (1699–1753) für Sanssouci in einer langen Tradition europäischer Grotten- und Brunnenarchitekturen. Schon in der antiken Literatur sind sie beschrieben worden. Spätestens seit den Parkanlagen der Renaissance in Italien und Frankreich gehörten sie zum Repertoire der Gartenkunst. Knobelsdorff kannte die »Grottenmode« also aus eigener Anschauung. Der Anregung dienten aber auch Stiche, in denen es für die architektonische Fantasie kaum Grenzen zu geben schien.

Knobelsdorff entwarf eine dreigliedrige Fassade mit elegant zurück schwingenden Seiten und einem gewaltigen Portal in der Mitte. Vier ionische Säulen geben Halt. Auf dem stark profilierten Gesims triumphiert der marmorne Neptun mit seinem Dreizack nebst Delfinen. Die Skulptur ist eine Arbeit von Johann Peter Benkert (1709–1765). Der plastische Muschel- und Schilfblumenschmuck im Inneren der Grotte trägt ebenfalls die Handschrift dieses seit 1744 in Potsdam tätigen Meis-

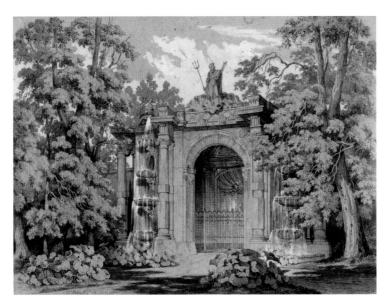

Julius Schlegel, Neptungrotte, 1857

ters, wurde allerdings 1840/42 verändert. Flankiert wird der Gott rechts und links von Najaden (Wassernymphen), die der aus Sachsen nach Preußen berufene Bildhauer Georg Franz Ebenhech (1710–1757) geschaffen hat. Aus ihren Krügen sollte sich das Wasser in je vier pultartig untereinander gestaffelte Schalen ergießen, die ganz im Geiste der »Metamorphosen« des Ovid in Muschelbecken verwandelt sind.

Konzipiert hatte Knobelsdorff die Neptungrotte nicht als solitären Bau, sondern als Teil einer Gartenszenerie in – für die Zeit des Barock – ungewöhnlicher Hügellage. Deren Höhepunkt ist bis heute das Schloss Sanssouci mit seinen Terrassen. Die Neptungrotte steht beispielhaft für die im 18. Jahrhundert gewünschte Verbindung zwischen Architektur und Natur.

Dass Neptun in Potsdam meist über trockene Gefilde herrschen musste, verhinderte allerdings nicht, dass Wetter und Wasser dem aus Ziegeln gemauerten und außen mit Carrara- und Kauffunger Marmor dekorierten Bau zusetzten. Bereits 1841 wurde eine umfassende Sanierung notwendig.

In den 1960er Jahren drang durch das schadhafte Dach Feuchtigkeit ein, erhebliche Verluste der kostbaren Grottierung waren die Folge. In den 1970er Jahren wurden schließlich auch die durch Vandalismus schwer beschädigten Skulpturen geborgen. Doch Dank großzügiger Spenden aus privater Hand und durch die Unterstützung der Arbeitsge-

Grottierung in der Neptungrotte

meinschaft »Potsdamer Schlössernacht« kann die Grotte nun wieder instandgesetzt werden. Damit Neptun endlich wieder in seinem Element sein darf.

Zur Bedeutung des Parks Sanssouci für die Lebensqualität in der Stadt

Michael Rohde

Alte fürstliche Parkanlagen erinnern nicht nur an den Glanz ehemaliger Residenzstädte, sie bieten auch ein hohes Maß an Erholungs- und Bildungskultur. Zur Zeit der Aufklärung und mit dem Aufstreben des Bürgertums am Ausgang des 18. Jahrhunderts wurden fürstliche Parks für das allgemeine Publikum geöffnet und allmählich entstanden auch kommunale Promenaden, Stadtparks und Grünplätze. Das Verhältnis des Menschen zur Natur veränderte sich. Das »dekorative Grün« wurde mit der Konzeption multifunktionaler Volksparks zum »sanitären Grün«.

Die Industrialisierung führte seit dem 19. Jahrhundert trotz mancher Verbesserungen zu einem Ansteigen des Gewerbes und zum Bevölkerungswachstum. Noch heute sind die Folgen der Urbanisierung und Verdichtung der Städte als gesundheitliche Belastungen spürbar. Die Stadtbewohner leiden unter Lärm, Staub oder Hitze. Mobilität, zunehmender Tourismus und Abfallwirtschaft ziehen weitere Probleme nach sich. Der Klimawandel verschärft die Risiken.

Der Park Sanssouci erbringt neben Erholungs- und Bildungsangeboten enorme zusätzliche Leistungen für die Landeshauptstadt Potsdam. Die Gesundheit der städtischen Bevölkerung wird verbessert, indem urbane Wärmebelastungen über Frischluftversorgung (CO_2-Bindung) und Temperaturregelung ausgeglichen werden. Die großen Grünmassen des alten und jungen Pflanzenbestandes von Sanssouci und der Berlin-Potsdamer Kulturlandschaft überhaupt tragen zur Luftreinhaltung bei, binden Feinstaub und andere Luftschadstoffe. Lärmemissionen können teilweise gepuffert werden. Auch die psychologischen Leis-

Blühende Wiesen am Parkgraben im Park Sanssouci

tungen des nahe gelegenen Parkgrüns zur Verringerung von Stress und anderen Krankheitssymptomen bei gleichzeitiger Steigerung des Wohlbefindens sind erwiesen.

Das Naturerleben im Park Sanssouci fördert auf vielfältige Weise die Umweltbildung, bietet »grüne Lernorte« für Jung und Alt. In diesem Zusammenhang trägt der Park zur Erhöhung der Leistungsfähigkeit des Naturhaushaltes bei. Immer wieder werden gemeinsame Projekte von Denkmalpflege und Naturschutz durchgeführt, etwa zum Artenschutz (Wiesen), zum Biotopschutz (Altholzbestand) und zur Pufferung von Wetterextremen (Regulierung des Wasserabflusses im Park bei Starkregen).

Das große Parterre von Sanssouci

Jörg Wacker

Unterhalb des 1744 terrassierten Weinberges folgte in der Breite der Terrassen bis zu dem mit Kalksteinen befestigten und von einer Taxushecke begleiteten Parkgraben ein Parterre, dessen Ausstattung im Jahr 1764 abgeschlossen war. In der Mitte des aus acht Kompartimenten bestehenden Parterres lag ein vierpassartig gestrecktes Fontänenbecken mit einer vergoldeten Thetisgruppe, um das Marmorskulpturen der französischen Schule aufgestellt wurden. Das Becken umgaben vier Flächen als *Parterre de broderie* mit farbigen Mineralien, Rasen- und Buchsbaumbändern.

Die Mittelachse zum Schloss bildeten *Tapis verts* (kurzgeschnittene Rasenflächen). Die jeweils zwei äußeren Stücke an der Hauptallee des Parks waren in der Art eines *Parterre d'anglais* als leicht vertiefte Rasenflächen angelegt, in deren Mitte vergoldete Skulpturen durch Binnenwege umlaufen wurden. Alle Parterrestücke waren von *Plates bandes* (Rabatten) umgeben und wurden durch Taxuspyramiden gegliedert. Im 18. Jahrhundert wurden die ursprünglich acht Kompartimente des Parterres zu vier Kompartimenten zusammengefasst und nach dem Einbau eines großen kreisrunden Fontänenbassins 1842 mit Gehölzen, besonders buntlaubigen Bäumen, dicht bepflanzt.

Aus Rücksicht auf die 1847 eingefügten marmornen Halbrundbänke um das Bassin wurde bei der 1927 begonnenen und erst 1998 abgeschlossenen Teilwiederherstellung auf die Neuanlage der Broderien in den verkleinerten Innenkompartimenten verzichtet. Hier verbleibt eine mit Taxuspyramiden gegliederte Rasenfläche. Nur in den vier Außenkompartimenten wurden die umlaufenden Rabatten wieder ange-

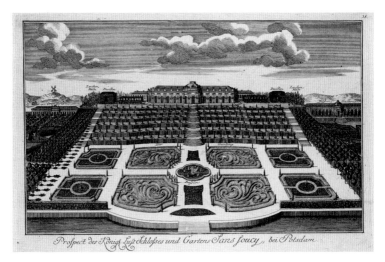

Johann Friedrich Schleuen, »Prospect des Königl. Lust Schlosses und Gartens
Sans soucy, bei Potsdam«, um 1756. Die Radierung zeigt das prächtige Große
Parterre mit dem Fontänenbecken in der Mitte, dem Tapis vert in der Schloss-
achse, den vier Broderieflächen und den beiden jeweils außen liegen Boulins
grains.

legt. Diese werden jährlich mit über 22 100 Knollen und Pflanzen für den
Frühjahrsflor und etwa 15 120 in der Parkgärtnerei kultivierten Sommer-
blumen bestückt.

Der Kirschgarten vor den Neuen Kammern

Jörg Wacker

Westlich der Sanssouci-Terrassen ließ Friedrich der Große 1747 ein Orangenhaus errichten, das 1771–1774 zu den Neuen Kammern umgebaut wurde. Von der vorgelagerten Terrasse führt eine Rampe in den Kirschgarten, der seit 1750 durch ein Wegekreuz in vier Kompartimente gegliedert ist. Auf diesen von Formschnitthecken umgebenen Flächen wuchsen bis 1812 Kirschen und Pflaumen.

1937 wurde mit der Rücknahme der landschaftlichen Veränderungen des 19. Jahrhunderts und der Wiederherstellung der barocken Gestaltung mit dem Wegekreuz und den beiden Berceaux im Süden begonnen. Zwischen 1955 und 1974 befand sich auf dem Geviert ein Rosengarten, der nach denkmalpflegerischen Leitlinien allmählich wieder aufgegeben wurde. Erst 2002 wurden die umlaufenden Hainbuchenhecken gepflanzt und von 2005 bis 2008 insgesamt 147 Sauer- und Süßkirschen als Viertel- und Halbstämme im Diagonalraster in den vier Kompartimenten gesetzt. Die historischen Sauerkirschen-Sorten Werdersche Glaskirsche und Schattenmorelle wurden auf Steinweichsel, die Süßkirschen-Sorten Spanische Knorpelkirsche, Frühe Werdersche Herzkirsche, Kassins frühe Herzknorpel, Schneiders späte Knorpelkirsche, Große schwarze Knorpel und Werdersche Braune auf Vogelkirschen veredelt.

2013 wurden 82 Spalier- und 28 Pyramiden-Kirschbäume gesetzt. In der ersten Reihe unmittelbar an der Terrassenmauer werden 36 Sauerkirschen als sogenannte Lepèresche Palmetten gezogen. Die zweite Reihe besteht aus 21 Sauerkirschen als Einfache Palmetten. An den Spalieren der dritten Reihe werden 25 Süßkirschen als Kandelaber-Palmetten gezogen. In der vierten Reihe werden Süßkirschen als Pyramiden ge-

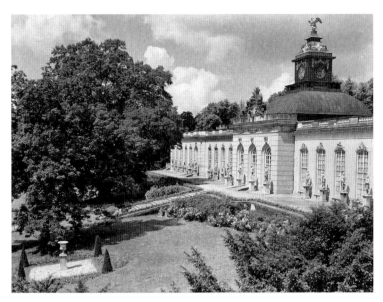

Die oberen Kompartimente des Kirschgartens mit Solitärgehölzen aus der landschaftlichen Umgestaltung 1878 und dem 1955/56 eingerichteten Rosengarten vor den Neuen Kammern

formt. Im Kirschgarten wird nicht nur Friedrichs vielfältige Liebe zur Obstkultur erneut erlebbar, er bietet innerhalb der Stiftungsgärten auch ein einzigartiges Beispiel vielfältiger historischer Spalierformen.

Sizilianischer und Nordischer Garten

Jörg Wacker

Friedrich Wilhelm IV. ließ südlich und nördlich der Maulbeerallee, wo sich seit der Mitte des 18. Jahrhunderts westlich der Neuen Kammern Nutzgartenquartiere und zwei Orangenhäuser befanden, nach den Planungen von Peter Joseph Lenné zwischen 1856 und 1861 zwei Gärten anlegen. Sie sind ein Fragment des gewaltigen Triumphstraßenprojektes des Königs, das im Norden des Parks Sanssouci den Winzerberg mit dem Belvedere auf dem Klausberg verbinden sollte, gesäumt von Bauten in italianisierendem Stil.

Vor einem geplanten Logierhaus an der Triumphstraße sollte ein terrassierter Garten über die Maulbeerallee hinweg entstehen, mit architektonischen Elementen italienischer Villen- und Gartenanlagen der Renaissance versehen. Um 1856 wurde südlich der mit Bäumen bestandenen Maulbeerallee eine an den Ecken abgerundete Sandsteinmauer mit einer Marmorbalustrade und nach unten führenden, symmetrischen Rampenwegen errichtet. In der Mitte der Stützmauer befindet sich eine Brunnenanlage. Unterhalb dieser wurde der symmetrische »Italienische Garten« mit einem kreisrunden Mittelstück, zwei gebogenen seitlichen Laubengängen und regelmäßigen viereckigen Seitenteilen um je ein Vierpass-Wasserbecken angelegt. Der Garten wurde mit mediterranen und anderen südlichen, in Kübeln und Töpfen kultivierten Pflanzen üppig ausgestattet und bald »Sizilianischer Garten« genannt. Im Mittelstück stehen Zwergpalmen, Neuseeländischer Flachs und Wurmfarne, umgeben von den zwölf Sternspitzenbeeten, die in den Blütenfarben Weiß, Blau und Rot bepflanzt sind. Die zwölf Kreisbeete nehmen diese Farbigkeit auf und leiten zu den mit Pampasgras und Funkien besetz-

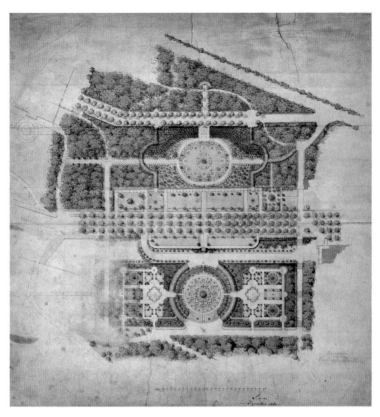

Peter Joseph Lenné und Gustav Meyer, Der ausgeführte Nordische und
Sizilianische Garten, vor 1865

ten Randbeeten über. An den Außenseiten der gebogenen Laubengän-
ge stehen Abendländische Lebensbäume, an den säulenförmigen Wuchs
frostempfindlicher Zypressen erinnernd. Im östlichen Seitenteil wur-
den fremdländische Nadelgehölze und im westlichen Laubgehölze in re-
gelmäßige Beete mit Immergrün und Buchsbaum gepflanzt. Oberhalb
der mit Palmenkübeln drapierten Stützmauer und der Marmorbalus-
trade wurden Wege zur Aussicht angelegt. Seinen westlichen Abschluss
erhielt der Garten erst im Jahr 1866 mit einer Weinlaube.

Weil das nahe gelegene, im Bau befindliche Orangerieschloss be-
reits eine ausreichende Anzahl von Gästezimmern aufnahm, verzichte-
te Friedrich Wilhelm IV. auf den Bau des Logierhauses. So entstand nun
1860/61 als Gegenstück zum Sizilianischen Garten oberhalb der Maul-
beerallee der »Nordische Garten«. An einem gerundeten, ursprünglich
mit seltenen Koniferen und einer umlaufenden Rabatte mit Rosen und
Blumen regelmäßig bepflanzten Mittelstück erhebt sich vor der steilen

Carl Graeb, Brüstungsmauer mit Seelöwenfontäne am Sizilianischen Garten, um 1863. Die Seelöwenfontäne in der Aussichtsbalustrade der Terrassenmauer oberhalb des Sizilianischen Gartens an der Maulbeerallee mit den Gehölzen als Kugel-, Busch- und Festonform in den seitlichen Rasenstücken

Böschung eine Grotte mit einem Aussichtsaltan. Seitlich führen hier symmetrische, ehemals von einem Laubengang überdeckte Wege nach unten zu einer Pergola vor einer alten Kirschtreibmauer und nach oben zur Triumphstraße. Immergrüne Sträucher und vor allem dichte Pflanzungen mit Koniferen in der Art eines Pinetums (Anpflanzung von Nadelgehölzen) prägen mit ihrer seitlichen Rahmung das Bild des Gartens. Besonderheiten sind die beiden getrenntgeschlechtlichen Ginkgobäume aus der Entstehungszeit des Gartens, der weibliche im Osten und der männliche im Westen des Mittelstücks.

Der Sizilianische Garten wurde zwischen 2000 und 2004 wiederhergestellt, eine Rekonstruktion des Mittelstückes des Nordischen Gartens ist vorgesehen. Sowohl in der Lage zur Himmelsrichtung als auch in der Ausstattung mit Pflanzen und Skulpturen wurde der Nord-Süd-Kontrast zum Programm. Die beiden Gärten nahmen den Gedanken der geografischen Pflanzenverwendung auf und bildeten damit auf dem europäischen Festland eine Neuheit in der Gartenkunstgeschichte des 19. Jahrhunderts.

Sizilianischer Garten im Park Sanssouci, im Hintergrund Mühlenhaus und Historische Mühle

Francesco Menghi, Ildefonso-Gruppe, Marmorkopie nach antikem Vorbild, 1837

Der »Theaterweg« im Park Charlottenhof

Gerd Schurig

Jeder anspruchsvoll gestaltete Garten ist zugleich wie eine begehbare Bildergalerie. Die Wege dienen dabei als Regielinien, die die spannungsreiche Folge und den bewussten Kontrast all der vorhandenen Bilder entsprechend der Wünsche des Auftraggebers und der Fähigkeit des Gartengestalters festlegen und »in Szene setzen«.

Dabei können Teile des Gartenkunstwerks auch absichtsvoll verborgen sein, um die Neugier zu wecken und zu näherer Erkundung anzuregen. Wie üblich gibt es auch in Charlottenhof eine Trennung zwischen den breiten, weit geschwungenen, bequemen Wegen für das schnelle Erreichen der Hauptziele und den schmaleren, gewundenen und beschwerlicheren Spazierwegen zum langsamen, intensiveren Genuss und Erkunden der verborgenen Reize des Gartens. Zu ersteren zählt der »Theaterweg«, der vom Neuen Palais kommend den kürzesten Weg zum Charlottenhof bildet. Die schnellere Bewegung bringt es mit sich, dass die Folge der präsentierten Gartenbilder einen größeren Abstand haben muss. Der an weiteren, intimeren Details des Charlottenhof-Gartens Interessierte ist gehalten, als Ergänzung zusätzlich die schmaleren Wege zu versuchen.

Hat man sich auf den ausgiebigen Genuss der jahres- und tageszeitlich wechselnden Parkbilder und ihrer Kombinationen zueinander eingelassen, werden bald auch die Punkte am Wege auffallen, von denen aus die Inszenierung am effektvollsten zu erleben ist. Erster Hinweis sind an historisch richtiger Stelle platzierte Bänke: In einem perfekt angelegten Garten ruht man mit Vergnügen an der Umgebung aus. Als nächstes präsentieren die Bereiche von Wegkreuzungen und Abzwei-

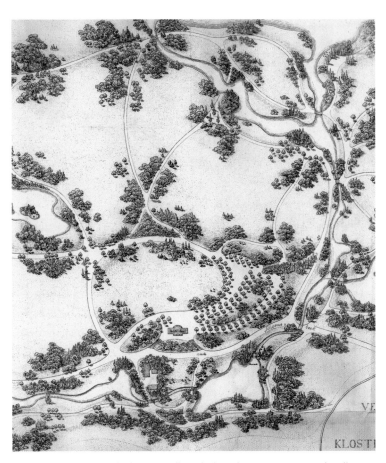

Peter Joseph Lenné, Plan vom Volkspark Klosterbergegarten, aus: Verhandlungen des Vereins zur Beförderung des Gartenbaues in den Königlich Preußischen Staaten, 2. Band, Berlin 1826, Tafel IX, Ausschnitt

gungen in der Regel zahlreiche Blicke zu näheren oder ferneren Gartenattraktionen, die als Anreiz zum Wechsel der ursprünglich vorgesehenen Richtung verleiten könnten.

Auf Brücken oder kleinen Erhebungen wird die Möglichkeit genutzt, Szenerien im Überblick oder in einer wassergespiegelten Verdoppelung zu zeigen. Plötzliche Wegbiegungen werden normalerweise durch Blickpunkte motiviert. Auch längere gerade Wegabschnitte führen in der Regel auf eine Gartenattraktion zu, die mit wachsendem Überblick für den fehlenden Richtungswechsel entschädigt. Und schließlich sollte auch das Spiel von Licht und Schatten als geschickter Hinweis beachtet werden: Wenn man aus dem Baumschatten heraustritt und das Auge an die plötzliche Lichtfülle gewöhnen muss, bekommt man am

Freundschaftstempel mit Wiesenpartie

Wiesenpartie mit Sonnenlaube im Hintergrund

Platz des Innehaltens ebenfalls wieder eine Auswahl an Gartenbildern präsentiert. Niemals wird auch hier schon alles offen präsentiert, sondern durch Verdecken hinter Gehölzen die Neugier nach mehr geweckt. Je nach persönlicher Vorliebe kann man sich nun auf ausgewählte Ziele zubewegen. Das geschieht im seltensten Fall auf der direkten Blicklinie, sondern über seitliche Wege und mit der ständigen Möglichkeit der Zielkorrektur oder Richtungsänderung. Außerdem entfalten derselbe Weg und derselbe Garten einen völlig anderen Charakter, wenn man in entgegengesetzter Richtung läuft.

Unternimmt man in Ruhe und versehen mit diesen Anregungen sowie mit dem Hinweis, dass auch ein Blick zurück lohnend sein kann, einen Spaziergang auf dem »Theaterweg«, wird man eine Inszenierung spannungsvoll wechselnder, bewegter Bilder wie in einem Theater erleben. Der Weg hat seinen umgangssprachlichen Namen allerdings nicht diesem Umstand zu verdanken, sondern der Tatsache, dass er vom Charlottenhofeingang der schnellste Weg zum Schlosstheater im Neuen Palais ist.

Bedeutung und Pflege von Baumgruppen (»Clumps«) im Park

Michael Rohde

Baumgruppen aus rund zwanzig bis dreißig Bäumen unterschiedlicher Arten, auch »Clumps« genannt, sind die prägenden Gestaltungselemente des Landschaftsgartens. Seit der zweiten Hälfte des 18. Jahrhunderts wurden die Gärten und Parks nach dem Vorbild der Natur gestaltet. Diese völlig neue Stilrichtung der Gartenkunst löste die architektonische Phase des Barock und des Rokoko ab, indem nun Prinzipien der Landschaftsmalerei als Grundlage für die Aufführung idealer Naturszenen dienten. Jenes neue Ordnungsprinzip der Ästhetik von Gehölzformationen bezieht sich vor allem auf die Komposition und Rahmung von Sichtbeziehungen bis zum Einsatz malerischer Bäume und Blütensträucher: Vielfalt von Formen und Farben, Kontrastwirkung und Raumwirkung.

Im Park Sanssouci sind die von Peter Joseph Lenné inszenierten Gehölzpflanzungen noch nach rund 200 Jahren zu erleben. So wechseln etwa in Charlottenhof hainartige Partien mit Sträuchern und Solitärbäumen als Vorpflanzungen mit Baumgruppen auf den ausgedehnten Wiesen. Einige dieser »Clumps« sind inzwischen wieder nachgepflanzt worden, entfalten nach rund zwanzig Jahren wieder ihre beabsichtigte künstlerische Wirkung. Spaziergänge auf den von Lenné angelegten, geschwungenen Wegen führen durch offene, helle Partien, die mit schattigen Bereichen wechseln.

Mit dem in zunehmenden Maße spürbaren Klimawandel zeichnet sich gegenwärtig eine neue Dimension der Parkerhaltung ab. Witterungsextreme wie stärkere Spätwinterfröste (Temperaturstürze) und zunehmende, sommerliche Trockenheit werden zu einem bedrohlichen Faktor. Der Wassermangel während des Austriebs der Pflanzen wird stei-

Beide Abb. aus: Hermann von Pückler-Muskau, Andeutungen über Landschafts-
gärnterei, verbunden mit der Beschreibung ihrer praktischen Anwendung in Mus-
kau (Atlas), Stuttgart 1834

gen. Zugleich setzen Blattaustrieb und Blühbeginn aufgrund milderer
Winter immer früher ein. Der Trockenstress nimmt zu, wärmeliebende
Tier- und Pflanzenarten wandern ein, darunter auch Schädlinge.

Denkmalgerechte Praktiken zur Bewahrung des Altbaumbestan-
des einschließlich der Nachpflanzungen müssen neu bedacht werden.
Aus diesen Gründen setzt sich die Stiftung seit einiger Zeit auch wis-
senschaftlich mit den Auswirkungen des Klimawandels auseinander.

Sie entwickelt in Zusammenarbeit mit zahlreichen Forschungseinrichtungen Anpassungsmaßnahmen zum Erhalt der historischen Gärten im UNESCO-Welterbe. Von diesen Bemühungen zeugen Versuchs- und Demonstrationsflächen im Park Sanssouci, auf denen im Rahmen des Gartenjahres die Untersuchungsmethoden zur nachhaltigen Bewahrung der Bäume, Sträucher, Wiesen und Blumen erläutert werden. Denn die Gärten sind mehr als einzigartige künstlerische Zeugnisse der Kulturgeschichte und begehbare Bildungsstätten. Sie sind wertvolle Ökosysteme, die Wasser speichern, für Kühlung und Frischluft sorgen, Kohlendioxid binden und Flora wie Fauna einen besonderen Lebensraum bieten. Damit haben sie eine wichtige Wohlfahrtswirkung für die Städte und die Menschen, die in ihnen leben.

Die Wasserspiele von Charlottenhof

Jürgen Luh

Schloss und Garten Charlottenhof entstanden ab 1825 für den damaligen preußischen Kronprinzen Friedrich Wilhelm, von 1840 bis zu seinem Tod 1861 König Friedrich Wilhelm IV. Karl Friedrich Schinkel (1781–1841) entwarf Architektur und Innenraumgestaltung des kleinen Sommerschlosses. Den umliegenden Landschaftsgarten, der sich mit dem nördlich liegenden Park Sanssouci verbindet, gestaltete Peter Joseph Lenné. Er gab dem ehemals flachen, sandigen, stellenweise auch sumpfigen Gelände ein vollkommen anderes Gepräge. Lenné nahm die von Schinkels Architektur ausgebildete Ost-West-Achse in seiner Parkgestaltung auf und verstärkte sie noch durch die Linienführung der Wasserspiele. Sie sollte das Leben mit seinen Stationen symbolisieren, aber auch auf die immer wieder notwendige Prüfung der Gedanken und Erneuerung des Geistes hinweisen. Die Wasserspiele sind bis heute ein Charakteristikum von Schloss und Park geblieben.

Ihren Anfang nimmt deren Gestaltung am östlichsten Punkt der dem Schloss vorgelagerten Terrasse. Hier am Ufer des Maschinenteichs stand versteckt unter einer Aussichtsplattform die Dampfmaschine, die das Wasser pumpte und die Spiele zum Leben erweckte. Zu sehen von diesem technischen Spektakel war von der Terrasse aus lediglich der Schornstein in Form einer Säule. Auch den Schornstein war man zu verbergen bemüht. Eine Rundbank, die von einer Pergola in Form eines Zeltes überrankt war (und bis heute dort steht), übernimmt diese Aufgabe.

Unterirdisch wird das Leben spendende Wasser in Röhren zunächst durch die von Lenné entworfene Landschaftsaue, dann durch den 1835 in der Achse des Schlosses zwischen Exedra und Dampfmaschinen-

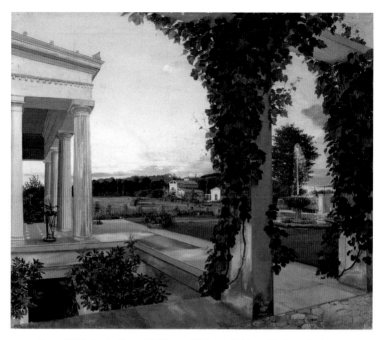

August Wilhelm Ferdinand Schirmer, Blick vom Schloss Charlottenhof zur Hofgärtnervilla (Römische Bäder), 1831

haus angelegten Rosengarten geführt. Hier trat es zweimal zutage: In der Laube speit es noch heute ein knabenhafter, im Original von Christian Daniel Rauch geschaffener Satyr aus, der auf einer Säule auf einer Amphore kniet. Dann staut es sich an der südlichen Terrassenwand in einem antiken Sarkophag. Oberhalb, auf der Terrasse, strömt es in eine große, noch von Ferne sichtbare Schale, aus der es hoch aufsteigt und sich in gleichmäßigen Abständen in das zentrale Bassin ergießt. Von dort wird es oberirdisch durch zwei schmale Rinnen nach Westen und Osten in zwei kleine halbrunde Becken geleitet.

Nach Norden neigt sich die Terrasse sanft zu einem großen rechteckigen, auf seiner nördlichen Seite ausgebuchteten Wasserbecken hin. In dessen Mitte überschaut auf einer hohen Säule die Büste der Kronprinzessin Elisabeth die gesamte Terrasse. Sie blickt sehnsüchtig nach Süden und kann während eines ganzen Tages dem Lauf der Sonne folgen. Was sie sieht, soll gefallen, soll Klarheit, Lebenskraft und Lebensfreude vermitteln.

Westlich des Schlosses fließt das Wasser erneut unterirdisch in Richtung Dichterhain, in dem es im Neptunbrunnen wieder an die Oberfläche tritt. Hier erinnere sein Fließen an das ihm auch innewohnende

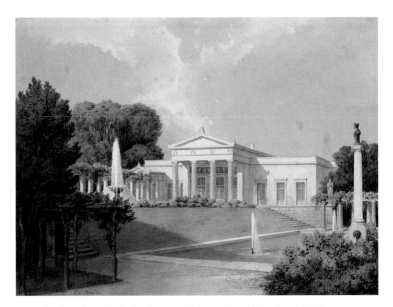

Ferdinand von Arnim, Die Wasserspiele vor dem Schloss Charlottenhof, um 1845

unterweltliche Wesen, hat man einmal gesagt (vgl. Schönemann, Charlottenhof). Sein Lauf endet im Stibadium des Hippodroms. Hier steigt das Wasser in einer hohen Fontäne ein letztes Mal gen Himmel.

Die historische Bedeutung der Rosengärten und der Rosengarten von Charlottenhof

Michael Seiler

Die ersten Rosen wurden vor mehr als 4000 Jahren in China kultiviert. Sie blühten in den Gärten Babylons, im antiken Griechenland, in Rom, der arabischen Welt und ab dem Mittelalter auch in Europa. Kaum überschaubar ist die Rolle, die die Rose in Religion, Mythos, Dichtung und Kunst spielte und bis in unsere Tage innehat. Dabei kommt der pentagonalen Gestalt ihrer einfachen Blüte mit ihrem Bezug zur Zahl φ eine wesentliche Rolle zu. So war die Rose seit jeher ein unverzichtbares Element jedes Ziergartens, jedoch war die Zahl ihrer Arten und Sorten so begrenzt, dass erst zu Beginn des 19. Jahrhunderts die Idee geboren wurde, sie in Sondergärten zu präsentieren. Den Anstoß dazu gab die Einführung der China- oder Bengalrose nach Europa am Ende des 18. Jahrhunderts. Durch Kreuzung dieses Imports mit alteingesessenen Rosen Europas entstand eine bisher nicht gekannte Sortenvielfalt, geradezu ein Rosenfeuerwerk, das eifrige Züchter und Sammler auf den Plan rief. Eine besonders leidenschaftliche Liebhaberin der Rosen war die Kaiserin Josephine, die in ihrem Garten zu Malmaison bei Paris bis 1814 Rosen in 250 verschiedenen Sorten zusammengetragen hatte.

Zentrum der Rosenzüchtung im 19. Jahrhundert war zunächst Frankreich, es folgten England, Deutschland und die USA – eine Entwicklung, die in den Namen der Rosensorten abzulesen ist. In ganz Europa entstanden nun in den Parks Rosengärten, die die Spannung zwischen Sammlung und künstlerischer Präsentation formenreich durchspielten. Der erste Rosengarten in Preußen wurde 1821 nach einem Entwurf von Peter Joseph Lenné auf der Pfaueninsel angelegt. Der in fließenden Formen labyrinthisch gestaltete Rosengarten entsprach mit dieser Gestal-

G. Koeber, Plan von Charlottenhof oder Siam mit Rosengarten (Ausschnitt),
Lithografie, 1839

tung ganz der romantischen Vorstellung von der Rose als der Blume
»verwirrender Liebe«. 14 Jahre nach der Anlage auf der Pfaueninsel bot
sich für Lenné 1835 die Gelegenheit, einen gänzlich anders gestalteten
Rosengarten am Schloss Charlottenhof zu schaffen mit Bezug zu Schin-
kels Schloss und seinen geometrischen, an antiken Vorbildern orientier-
ten Gartenformen. Auch hatte Lenné inzwischen auf seiner England-
reise 1822 geometrisch gestaltete Rosengärten kennengelernt. Theodor
Nietner, der den Rosengarten von Charlottenhof von 1869 bis 1880 be-
treute, schreibt in seinem Rosenbuch, dass die schönste Zeit zum Be-
such eines Rosengartens die Morgen- und die Abendstunden seien. Dem
kommen die beiden Rosengärten Lennés mit ihrer Längenausdehnung
in ostwestlicher Richtung entgegen.

Als weiteres Ideal für das Erleben eines Rosengartens galt, dass man
ihn von einem höheren Standpunkt aus überschauen konnte. Dies war in
Charlottenhof in der Morgen- und Abendsonne möglich. Morgens von
der Aussichtsplattform des in der Schlossachse nach dem Entwurf von
Schinkel erbauten Dampfmaschinenhauses, das 1923 abgebrochen wur-
de. Bis heute erlebbar ist der Blick von der Höhe der Schlossterrasse auf
der zum Rosengarten herabführenden Treppe. Der doppelt so lang wie
breite Rosengarten wird mittig durch die in vier konzentrischen Krei-
sen um eine zentrale Laube gelegten Wege und Rosenrabatten unter-
brochen und geweitet. Aus der Höhe gesehen erscheinen dadurch Länge

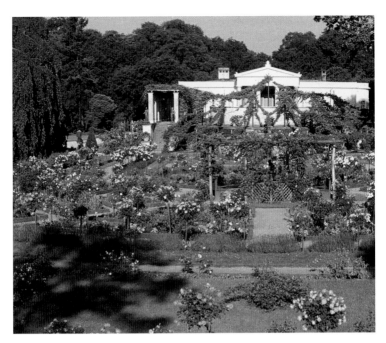

Blick von der ehemaligen Position des Dampfmaschinenhauses aus 4 Meter Höhe in den Rosengarten Charlottenhof

und Breite im Gleichgewicht. 1880 wurde der Rosengarten wegen Bodenmüdigkeit aufgegeben. Bei seiner Wiederherstellung 1995–1997 kamen nur Rosen, die bis zum Jahr 1880 bekannt waren, in die Erde.

Langgraswiesen als Biotope im Park Sanssouci und die Bedeutung der Wiesenmahd

Tim Peschel

»Nichts gedeiht ohne Pflege.« Dieses Zitat von Peter Joseph Lenné stammt aus einem Text, den er 1823 über die Einrichtung einer Landesbaumschule bei Potsdam schrieb. Wenngleich es sich auf die Pflege von Gehölzen bezog, gilt es gleichwohl für die Wiesen als weiteren unverzichtbaren Bestandteil historischer Landschaftsgärten. Im Gegensatz zu den nahe am Schloss gelegenen, regelmäßig gemähten, kurzgeschorenen Rasenpartien, den *Pleasuregrounds*, werden sie nur zweimal im Jahr gemäht und deshalb als Langgraswiesen bezeichnet.

Der berühmte Gartentheoretiker C.C.L. Hirschfeld sah in seiner 1779 erschienenen fünfbändigen *Theorie der Gartenkunst* in den Wiesen im Landschaftsgarten jene Elemente, die die »lieblichen Bilder einer arkadischen Hirtenwelt« zurückrufen. Sie sind quasi der pflanzliche Inbegriff für das Ideal eines einfachen, aber glücklichen Landlebens.

Für manchen Naturschützer und Besucher des Parks sind sie aufgrund ihres Reichtums an seltenen Pflanzenarten, ihrer Vielfalt unterschiedlicher Grünlandtypen und ihrer Schönheit auch heute eine Art arkadischer Naturort, ein Relikt des Goldenen Zeitalters, in dem die Natur vermeintlich noch intakt war.

Dieser Eindruck stimmt insoweit, als es sich bei einem Großteil der Wiesen um Elemente der vorindustriellen, mitteleuropäischen Kulturlandschaft handelt, die in der heutigen Landschaft sehr selten geworden sind. Da ein unmittelbarer kultureller Funktionszusammenhang zwischen der Landschaft, ihrer Nutzung und ihren Lebewesen besteht, verwundert es wenig, dass gerade Landschaftsgärten Refugien für solche Vegetationstypen sind. Durch die hier seit Langem kontinuierlich

Frühjahrsaspekt mit blühenden Wiesen-Schlüsselblumen *(Primula veris)* östlich vom Neuen Palais

praktizierten, aus heutiger Sicht altertümlichen Bewirtschaftungsmethoden blieben, sozusagen als unbeabsichtigter Nebeneffekt, viele der heute gefährdeten Arten und Wiesentypen erhalten.

Was bei den Bauwerken augenfällig ist, gilt auch für die pflanzlichen Bestandteile des Parks Sanssouci. Sie sind Produkte ihrer Zeit und konnten deshalb nur durch traditionelle Pflege bis heute überdauern. Die für viele Arten des Grünlands als hauptsächliche Gefährdungsursachen bekannten Faktoren Nutzungsänderung (meist Intensivierung) sowie Umbruch und Neuanlage spielen in einem Landschaftspark kaum eine Rolle. Da das Grünland keinem landwirtschaftlichen Verwertungsdruck unterliegt, müssen weder große Mengen Dünger eingesetzt werden noch wird durch frühe und häufige Mahd versucht, maximale Heuerträge zu erzielen. Ebenso gibt es kein Bestreben, standörtliche Vielfalt mit großem Aufwand zu nivellieren.

Dadurch konnte auch ein pflanzliches Erbe ganz besonderer Art erhalten werden. Eine für Landschaftsgärten spezifische Gruppe von Pflanzen ist bis zum Anfang des 20. Jahrhunderts als Saatgut nicht ein-

Langgraswiese Ende Mai mit gelb blühendem Hahnenfuß *(Ranunculus acris)* östlich vom Chinesischen Haus

heimischer Gräser oder als Verunreinigungen darin in den Park Sanssouci gelangt. Einige dieser Arten konnten sich auf Dauer halten und sind heute ein Charakteristikum der alten Parkwiesen, durch das sie sich von anderen landwirtschaftlich genutzten Wiesen außerhalb der Parkanlagen unterscheiden. Als spezifische Zeigerpflanzen zeugen sie durch ihre Anwesenheit bis heute von einer in historischer Zeit praktizierten Form der Saatgutgewinnung und ihrer spezifischen Verwendung in Landschaftsgärten.

Durch ihre Bindung an eine bestimmte Phase der Gartengestaltung haben sie einen besonderen kulturhistorischen Wert. Sie stellen ebenso wie die Baudenkmäler ein kulturelles Erbe dar und sollten auch als ein solches gewürdigt werden.

Das Italienische Kulturstück

Gerd Schurig

1825 wurde für den Kronprinzen Friedrich Wilhelm ein landwirtschaft-
lich genutztes Gelände erworben, das südlich vom Ökonomieweg an den
Park Sanssouci angrenzte. Im Jahr darauf wurde auf Lennés Empfehlung
hin der junge Hermann Sello als ausführender Gärtner angestellt und
die ersten gestalterischen Arbeiten begannen.

Während die durch Lenné geprägten Grundzüge der großen Gar-
tenanlage sich am klassischen Landschaftsgarten orientierten, entstan-
den in der Umgebung der Baulichkeiten regelmäßige Partien, die eher
italienischen Vorbildern verpflichtet waren. Bei dem ab 1829 gebauten
Komplex aus Hofgärtnerhaus und Thermen sollte dabei im bewussten
Gegensatz zum antikisierenden Bild der Schlossumgebung der Ein-
druck eines gut organisierten norditalienischen Landgutes der Renais-
sancezeit erweckt werden. Neben der Art der Baukörpergruppierung,
Details wie Dachformen, Pergolen, Spoliendekoration oder der Farbge-
bung trug die gärtnerische Gestaltung des Umfeldes wesentlich zu die-
sem Eindruck bei.

Ein besonders markanter Bereich war in dieser Beziehung das Ita-
lienische Kulturstück westlich der Römischen Bäder auf der anderen
Seite des Hauptweges. Bereits ab 1832 legte Hermann Sello erste Planun-
gen dafür vor, die vor der Umsetzung allerdings noch länger als ein Jahr
mit Friedrich Wilhelm und dessen Vertrauten Baron v. Rumohr disku-
tiert wurden.

Im Ergebnis begannen im Frühjahr 1834 die ersten Gehölzpflan-
zungen und der Wegebau. Das gesamte Areal wurde gegen den Park hin
durch eine frei wachsende Rosenhecke abgegrenzt. Zwischen zwei klei-

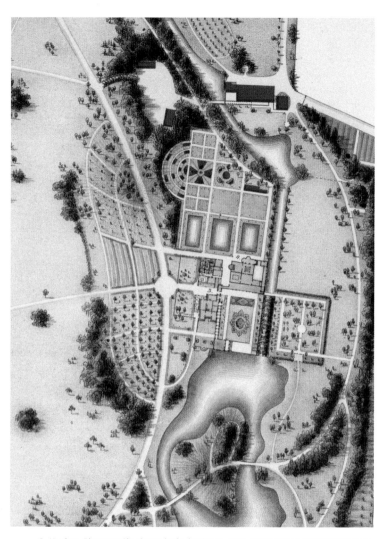

G. Koeber, Plan von Charlottenhof oder Siam, 1839. Darstellung des Italienischen Kulturstückes auf einem Ausschnitt des sogenannte Siamplanes

nen Erhebungen, dem Gelände folgend durch leicht geschwungene Wege gegliedert, entstanden eine Fülle von Kulturflächen für alles, was damals an südlichen Nutzpflanzen und Kulturmethoden bekannt war. Auf den Hügelkuppen standen z. B. Robiniengruppen mit ihrer südländischen Gestalt und dem harten Holz, das gern zum Anleiten der Weinreben genutzt wurde. Die dazugehörigen Weinreben zogen sich südlich den Hang hinab. Es folgten in den unteren Partien Felder, auf denen nach zeitgenössischen Beschreibungen Riesenmais, Artischocken, Kardy und italienisches Rohr (Pfahlrohr) wuchsen. Nach Informationen aus

Zwischen Maulbeeren rankender Wein in einer alten Plantage im Veneto

der damaligen Zeit kann davon ausgegangen werden, dass hier außerdem Meerkohl, Auberginen, Zucchini, Patissoni und andere südliche Kürbisarten wuchsen. Die im beigefügten Plan dargestellten Einfassungen könnten aus Obststräuchern bestanden haben. Daran schloss sich südlich ein Hain aus locker gestellten gemischten Laubbäumen an. Es waren Ulmen, Maulbeeren, Eschen, Kastanien und Ebereschen, deren Kronen durch Schnitt klein gehalten wurden. Von Stamm zu Stamm zogen sich kleine Feston-Ketten, die Wein und Flaschenkürbissen als Rankhilfe dienten. Gerade diese Partie strahlte einen fremdländischen Charakter aus, der aber erklärbar wird, wenn man einige heute noch ursprünglich betriebene ländlich norditalienische Güter zum Vergleich heranzieht. In den historischen Quellen wird auch von verschiedensten Obstbäumen, bis hin zu Feigen und Maulbeeren, gesprochen. Darauf, dass diese im südlichen Zipfel des Kulturstückes standen, deutet die dichte, vor eventuellem Spätfrost schützende Gehölzpflanzung hin.

Ein weiteres italienisches Detail war die Bewässerung. Das aus zwei fast ebenerdigen runden Brunnenbecken auf den beiden Anhöhen überlaufende Wasser konnte wie in südlichen Ländern direkt zur Berieselung der bedürftigen Pflanzen genutzt werden oder vielleicht auch durch wassergetränkte Taue zu diesen geleitet werden.

Leider verschwand diese reizvolle Partie schon etwa dreißig Jahre nach ihrer Anlage wegen des hohen Pflegeaufwandes. Ihre Dimension ist jedoch heute noch an der Rosenhecke im Wiesenraum ablesbar.

Von Blumenkammern und Landschaftszimmern – Der Garten im Innenraum 1740–1860

Auf der Suche nach dem verlorenen Paradies: Der Garten im Innenraum

Michaela Völkel

»Der Gartenbau scheint noch ein Schattenwerck und kleine Abbildung unseren Gemüthern fürzustellen dasjenigen glückseligen und erfreulichen Lebens / das unsere Vor-Eltern noch in ihrer Unschuld im Paradies geführt und genossen haben« – mit diesen wenigen Worten fasste 1682 Wolf Helmhardt von Hohberg in seiner viel gelesenen *Georgica Curiosa* einen Diskurs zusammen, der über Jahrhunderte hinweg beinahe unverändert geführt wurde: Nur in der als *locus amoenus* in Erscheinung tretenden Natur kommt der Mensch seiner Vorstellung von einem idealen vorzivilisatorischen Urzustand nahe. Archetypen dieses Ideals sind zum einen der Garten Eden, nach dem der Mensch sich seit seiner auf den Sündenfall folgenden Vertreibung zurücksehnt, wie auch das seit Hesiod (8.–7. Jh. v. Chr.) immer wieder besungene Goldene Zeitalter, das am mythologischen Anfang der Menschheitsgeschichte steht. Hier wie dort herrscht ewiger Frühling, es gibt weder Krieg noch Mühsal, Bäume und Sträucher halten Nahrung für alle bereit, und das Zusammenleben der Menschen und Tiere ist so friedlich, dass es nicht durch Gesetze und zivilisatorische Maßnahmen geregelt werden muss. »Strafe und Furcht waren fern … Ohne den Gebrauch eines Soldaten verbrachten die sorglosen Völker ruhige Tage« (Ovid, Metamorphosen 1,89–113).

Zum Idyll zurechtgeformt, zieht sich dieses Ideal seit der römischen Kaiserzeit durch die Dichtung. Vergils (70–19 v. Chr.) Arkadien und der von zahlreichen antiken Dichtern besungene *locus amoenus*, der liebliche, an einer Quelle unter schattenspendenden Bäumen gelegene Platz auf einer Blumenwiese, hielten die Sehnsucht nach einem solchen Ort der Ruhe und Sorglosigkeit über Jahrhunderte lebendig.

Gérard de Lairesse, Das Goldene Zeitalter (Detail), um 1667/70

Stillen lässt sich diese Sehnsucht nicht, denn Arkadien bleibt Fiktion, und eine Rückkehr ins Paradies oder Goldene Zeitalter ist – zumindest im irdischen Leben – nicht möglich. Doch die Bilder eines friedlichen Lebens in und mit der Natur prägten sich dem kollektiven Gedächtnis für alle Zeiten ein. Auf der Suche nach einem Stück vom verlorenen Paradies wurde man zu verschiedenen Zeiten an verschiedenen Orten fündig: Seit der Mitte des 18. Jahrhunderts glaubte man beispielsweise in einzelnen außereuropäischen Kulturen letzte Spuren eines idealen Urzustands zu erblicken. Gleichzeitig stellten sich die Anhänger Jean-Jacques Rousseaus die Zukunft der Gesellschaft als ein Zurück zu einem naturgemäßen Verhalten vor, das nicht durch zivilisatorische Fehlentwicklungen verdorben sei.

Als Nachklang der Vorstellung eines mythischen Unschuldszustands in freier und friedlicher Natur lassen sich auch die politisch-ethischen Lebensentwürfe verstehen, die Cicero, Vergil, Horaz und später auch Plinius d. J. formulierten. In ihrer Dichtung und in ihren Briefen stellten sie das Leben des in seine alltäglichen Dienstgeschäfte eingebundenen, dem Daseinskampf ausgelieferten Städters (negotium) einem zurückgezogenen Leben auf dem Landsitz, das ausschließlich selbstbestimmten Aufgaben gewidmet ist (otium), gegenüber. Für eine ausge-

Ovales Kabinett im Neuen Palais, um 1767

wogene »Work-Life-Balance«, Selbstreflexion und schöpferische Arbeit sei der temporäre Rückzug auf den Landsitz mit seinen Gärten unverzichtbar. Konventionen, Aggressionen, Lärm und Hast sind hier so fern wie im Goldenen Zeitalter. »Hier bedarf es keiner Toga, hier ist niemand bei der Hand, mich zu übervorteilen. Alles ist ruhig und still und hinzu kommt noch die gesunde Gegend, der reine Himmel, die herrliche Luft. Hier fühle ich mich an Leib und Seele am wohlsten ... Keiner setzt jemanden vor mir mit böswilligem Gerede herab, ich selbst tadele keinen au-

Charles Vigne, Tapisserien mit Ausblick in einen Barock-
garten (Detail), um 1740

ßer mir, wenn ich nicht geschickt genug schreibe; keine Hoffnung, kei-
ne Furcht plagt mich, kein Geschwätz regt mich auf: nur mit mir und
meinen Büchern rede ich. O du reines, unverfälschtes Leben« (Plinius d.
J. Buch 5,6 und 1,9).

Die Garten- und Zeremonialtheoretiker der frühen Neuzeit schrie-
ben diesen antiken Diskurs fort, wenn sie ihrem Regenten den Aufent-
halt im Garten mit den Worten empfahlen, hier könne er seine »Gesund-
heit pflegen / von den betrieglichen Menschen abgesondert / ... sich mit
wenigen befriedigen / den tiefsinnigen Gedanken unverhinderlich ab-
warten« (Winckelmann, Frühlingslust 1656, S. 187). Noch Christian Cay
Lorenz Hirschfeld paraphrasiert das antike Lob auf das Landleben, wenn
er den Garten zur »Wohnung der Erquickung nach dem Kummer, der
Ruhe aller Leidenschaften, der Erholung von der Mühe, der heitersten
Beschäftigung des Menschen ... [und] Zufluchtsort der Philosophie« ver-
klärt (Hirschfeld, Gartenkunst Bd. 1, 1780, S. 154). Selbst Voltaires *Candide*

(1759) kommt mit seiner Absage an den Idealismus nicht ohne Rückgriff auf den bekannten Topos aus: Am Ende des Romans, der den Protagonisten auf der Suche nach dem Glück durch Irrfahrten und philosophische Spekulationen gejagt hat, kommt Candide zu der Erkenntnis, all dies sei zwar »sehr richtig [gewesen], aber wir müssen unseren Garten bestellen«, das heißt, sich mit einer bescheidenen, aber realen Existenz zufrieden geben. Wenn Friedrich II. diesen Satz mit einem Verweis auf das Ende des Siebenjährigen Krieges in seinen Briefen wiederholt zitiert, spricht daraus ein ob des Preises für den Ruhm ernüchterter König. Die Gartenräume des unmittelbar nach dem Krieg errichteten Neuen Palais erhalten vor diesem Hintergrund eine zusätzliche Bedeutung.

Tahiti oder »la Nouvelle Cythère«, wo Georg Forster 1773 den letzten Ausläufer eines paradiesischen Urzustands auszumachen glaubte, lag, von Berlin und Potsdam aus gesehen, fern – und Gärten als »Abbildung desjenigen glückseligen und erfreulichen Lebens / das unsere Vor-Eltern noch in ihrer Unschuld im Paradies geführt« taugten witterungsbedingt nicht zum permanenten Aufenthaltsort. Also holte man Gärten und bald auch Tahiti (s. Abb. S. 142) in den überdachten und beheizbaren Innenraum. Dessen Raumhülle wurde mithilfe der Dekorationskunst illusionistisch entgrenzt, dem umbauten Raum wurde die Kulisse eines *locus amoenus* unter freiem Himmel vorgeblendet. Schon in der frühen römischen Kaiserzeit hatten Wandmalereien, die Gärten mit Blumen und Bäumen unter azurblauem Himmel darstellten, die Bewohner vergessen lassen, dass sie sich in einem Innenraum befanden. Seit dem 15. Jahrhundert verwandelten illusionistische Wandmalereien in Italien umbaute Innenräume erstmals in freistehende Loggien mit Rundumblick nach draußen. Die illusionistische Deckenmalerei des 16. Jahrhunderts gab den Blick in den offenen Himmel oder in pflanzenumrankte Pergolen frei. Tapisserien, die eine ähnliche Wirkung zu erzielen versuchen, sind seit dem 17. Jahrhundert bekannt. Erste Räume, in denen Wände und Decken durch eine raumumfassende Illusionsmalerei aufgelöst und in Gartenlauben umgedeutet wurden, haben sich aus den 60er und 70er Jahren des 17. Jahrhunderts erhalten. Seit dem 18. Jahrhundert erzeugten mit Landschafts- oder Gartenmotiven bemalte und bedruckte Tapeten die Illusion, man befinde sich im Freien. Die stuckierten Treillagen und Spaliere des Rokoko hingegen scheinen den Garten eher zu zitieren, als dessen Präsenz täuschend echt vorzugaukeln.

Bezeichnenderweise befinden sich fast alle in Gartenlauben und -plätze verwandelten Innenräume der frühen Neuzeit in Landschlössern

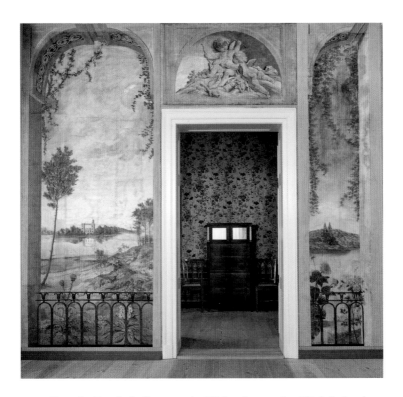

Gemalte Landschaftstapete im Wohnzimmer der Königin Louise im Schloss Paretz, 1797

beziehungsweise Villen, also an Orten, die gemäß dem antiken Lob des Landlebens eher dem Rückzug denn der Pflicht Raum boten: »Der jeweilige Aufenthalt des Regenten auf seinen Lust- und Land-Schlössern ist nützlich und gut. Eine privat-Person macht sich ja das Vergnügen einer Veränderung des Aufenthalts, wie vielmehr ist es einem Regenten zu gönnen, sich von der Last der Geschäffte jezuweilen zu entledigen« (Moser, Hofrecht II 1761, 265). Im Schloss selbst waren es vor allem die dem *otium* geweihten Räume, also Gartensäle, Studioli (Kabinette) und Speisezimmer, in den friderizianischen Schlössern auch Konzertzimmer, die als Gartenräume interpretiert wurden. Während die Gartensäle als künstliche Verlängerung des Außenraums zu verstehen sind, greifen die als Gartenzimmer gestalteten Kabinette den antiken Topos wieder auf, demzufolge Studium und Selbstfindung vor allem in der Abgeschiedenheit des Landguts oder an einem *locus amoenus* gelingt. War der Aufenthalt im Freien dem Philosophieren zuträglich, so galt das Speisen im Freien dagegen von jeher schlicht als vergnüglich: »Man bemühet sich

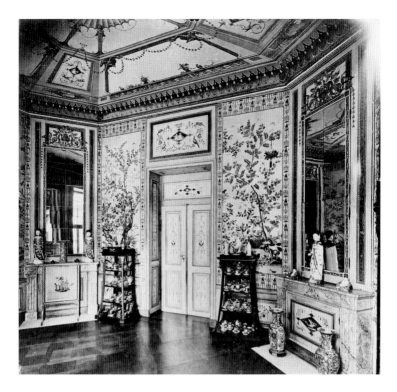

Speisezimmer in der Sommerwohnung Friedrich Wilhelms II.
im Neuen Flügel von Schloss Charlottenburg, 1788

die Banckete an lustigen Orten / unter grünen Hütten / in Gärten und
Fruchtbaumen anzustellen / die Gäste so vielmehr zu belustigen« (Hars-
dörffer, Trancierbuch 1665, zitiert bei Bursche, 1974, S. 44). Sehnte man
sich im Winter nach einem Essen im »Freien«, erging hingegen ein Be-
fehl an die Gärtner, »daß sie das Tafel-Gemach mit allerhand grünen
Tannen oder Wacholder-Laub künstlich auszieren / in schöner Ordnung
die Orangerie und Blumen-Töpffe darunter mischen«, also den Garten
in den Innenraum bringen mögen (Marperger, Küchendictionarium
1716, S. 531). Natürlich lag es daher nahe, gerade den Speisesaal durch ei-
ne Ausstattung mit weniger vergänglichen Dekorationselementen dau-
erhaft in einen Gartenraum zu verwandeln.

 Die Nachahmung der Natur im Innenraum berührt am Ende na-
türlich auch das Verhältnis von Natur und Kunst zueinander. Steht am
einen Ende der Skala die Verwendung echter Pflanzen, kommt spätes-
tens dort, wo Blumen so konserviert werden, »daß sie der frischen Stel-
le vertretten, [...] der kunstreiche Fleiß« ins Spiel, mit dessen Hilfe der

Blumen »Leichnam selbst / und also zu sagen / ein betrieglicher Schatten eines hinfälligen und gebrechlichen Dinges / so nicht viel über einen Tag leben kann / ganz lebhafft und immerwährend ausdaure« (Georgica Curiosa, 1682, S. 860). Am anderen Ende der Skala finden wir Blumen aus Porzellan, die so täuschend echt gestaltet waren und zusätzlich mit künstlichem Duft besprüht werden konnten, dass die Kunst dazu angetreten scheint, die Natur zu übertreffen, oder, wie Francesco Algarotti es für die Nachahmung der Natur durch die Architektur ausdrückt: »che del vero più bella è la menzogna« – dass die Lüge schöner als die Wahrheit ist (Algarotti, Versuch, 1769, S. 189).

Deckelvase mit aufgelegten Schneeballblüten, Vögeln, Früchten und Insekten

Eine gelungene künstlerische Nachahmung bereitet dem Betrachter, ungeachtet der Bedeutung des dargestellten Gegenstandes, als solche von jeher Freude. 1739 entstanden in der Manufaktur in Meißen nach chinesischem Vorbild die ersten Gefäße, die über und über mit den Blüten des Schneeballstrauchs belegt wurden. Im Fall der ausgestellten Vase ist der gesamte Körper von Einzelblüten überzogen, die ihrerseits von Ästen umrankt werden, aus denen die namengebenden Gesamtblütenstände des Schneeballs zu wachsen scheinen. Zwischen den Blüten platzierte der Bildhauer Johann Joachim Kaendler naturalistisch gemalte Vögel und Insekten.

Das gesamte Gebilde ist eine *Tour de force* der europäischen Porzellankunst, die hier nicht nur ihre ostasiatischen Vorbilder, sondern die Natur selbst zu übertreffen sucht. Die Nachahmung der Natur gehört seit der Antike zu den Idealen der Kunst. Vor allem in der italienischen Renaissance wurde die Frage, welche Natur es nachzuahmen gilt, intensiv diskutiert.

Bestand das Paradigma der Naturnachahmung für die einen in der Herausforderung, eine täuschend echte Übereinstimmung zwischen Kunstwerk und dargestelltem Gegenstand zu erzielen, betonten die anderen die der Natur ähnliche Schöpferkraft des Künstlers und rieten dazu, statt der bloßen Erscheinungen der Natur die in ihr verborgenen Ideale darzustellen. Erstere konnten sich auf die von Plinius d.Ä. überlieferte Anekdote über den griechischen Maler Zeuxis (5.–4. Jh. v. Chr.) berufen. Dieser hatte, so Plinius, Trauben so naturnah wiederzugeben vermocht, dass Vögel sich diesen näherten und an ihnen pickten. Ohne

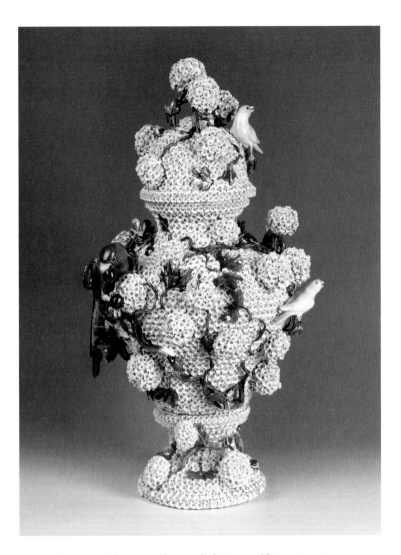

Johann Joachim Kaendler, Deckelvase, Meißen, um 1760

Zweifel verstanden die Besucher des Neuen Palais, denen es möglich war, sich die dort seit der Zeit Friedrichs II. aufgestellte Schneeballvase aus der Nähe zu besehen, die Kirschen fressenden Papagei des Belags als Verweis auf diese berühmteste aller Künstlerlegenden.

Michaela Völkel

»Die geistreiche Paraphrase einer Gartenlaube« – Treillage, Spalier und Palme als Dekorelemente in friderizianischen Innenräumen

Claudia Meckel

Eine charakteristische Verbindung der *Rocaille* – jener muschelartigen Form, die dem Rokoko seinen Namen gab – mit sparsam eingestreuten Natur- und Gartenmotiven kennzeichnet die ornamentale Raumkunst des friderizianischen Rokoko. Wie selbstverständlich haben der Weinberg mit seinen berankten Spalieren, der Garten mit seinen Treillagen und Blütengirlanden Eingang in die Dekorationen der Schlösser Friedrichs des Großen im Park Sanssouci gefunden. Das seit der Antike für Raumdekorationen überlieferte Thema der Gartenlaube zeigt sich hier als Ausdruck des ersehnten Rückzugs in die Natur in für das Rokoko einzigartigen Raumschöpfungen.

Friedrich der Große bezeichnete Schloss Sanssouci als seine *vigne* (franz. Weinstock, Weinberg). Als ersten Eintrag zu *vigne* hebt die *Encyclopédie* Diderots und d'Alemberts (1751–1781, Teil XVI) den Begriff *treille* hervor: ein Laubendach, bedeckt mit Weinreben. Das daraus hergeleitete Wort *treillage* bezeichnet ein maschenartiges Werk aus vertikalen und horizontalen Stützen. Man nutzt es zur Unterstützung der Spaliere, um Bereiche des Gartens zu umzäunen. Es gibt Treillagen in Form von Galerien und Kabinetten. Erinnert sei an Darstellungen von Liebes- oder Paradiesgärten und von Treillagen als Raum für Bankette, Musik und Theater in der Kunst des 15. bis 17. Jahrhunderts. Der kluge Eigentümer wird sich für künstliche Treillagen aus Lattenwerk oder Eisen entscheiden, empfahl Blondel in seinem Standardwerk *De la distribution des maisons de plaisance et de la décoration des édifices en général* (1738, Teil II), das auch für Sanssouci verbindlich war. Im Konzertzimmer des Schlosses assoziieren die vergitterten Einfassungen der Spiegel, die davor schweben-

Johann Christian Hoppenhaupt d. J., Neues Palais, Theater,
Längsschnitt, 1766

den Blütengehänge und die Spalier- und Treillageornamentik der Decke
den Gedanken an einen *salon de treillage*. Das Gold entrückt die Dinge der
Wirklichkeit, was dem ornamentalen Verhältnis des Rokoko zur Natur
entspricht. Im zwanzig Jahre später errichteten Neuen Palais begegnet
uns das Treillagemotiv erneut u. a. an den Spiegeln der Marmorgalerie,
die als Speisesaal genutzt wurde. Ganz im Sinne des Gesamtkunstwer-
kes fand es Aufnahme im Dekor des Porzellanservices. Die künstliche
Sphäre des Gartens herrscht auch im Theater vor. Die Brüstungen des
Ranges sind mit Treillagework verblendet, so dass der Eindruck entsteht,
als befände man sich im Freilufttheater. Die Palmbäume am Bühnen-
raum erinnern an die Palmsäulen des Chinesischen Hauses im Park.

 Der Palmbaum ist ein entscheidendes Element innerhalb der De-
korationen Friedrichs des Großen. Der Bildhauer Johann August Nahl
führte es in Verknüpfung mit Chinoiserien in die deutsche Innenraum-
kunst des 18. Jahrhunderts ein. Auch die anderen Hauptmeister des fride-
rizianischen Rokoko, Georg Wenzeslaus von Knobelsdorff und die Brü-
der Johann Michael und Johann Christian Hoppenhaupt, verwendeten
das Palmbaummotiv als Rahmenersatz und im Dekorationszusammen-
hang. Der König wünschte sich schon für das Theater im Potsdamer
Stadtschloss (1745) Palmen statt Architrave und für den Deckenschmuck

Teile aus dem 1. Potsdam'schen Service Friedrichs II., Berlin,
KPM 1765/66

des Marmorsaales (1746) üppige Palmkronen. Neben der traditionellen
Herrschersymbolik (Sieg, Königswürde, göttliche Weltordnung) ver-
körperte die Palme im 18. Jahrhundert die exotische Welt. Bei Friedrich
stand sie u. a. symbolhaft für China und die damit verbundene Idee von
einem von aufgeklärten Gelehrtenbeamten regierten Utopia (Voltaire).
Für die Palmendarstellungen in den Festsälen sind solche Interpretatio-
nen denkbar. In den intimen Räumen standen Wohnbedürfnis und Ge-
schmack im Vordergrund. So zeigt sich der Palmendekor im Ovalen Ka-
binett des Neuen Palais (s. Abb. S. 117) zart, in Verbindung mit gemalten
Eisengitterstäben und bunten Blütenranken *à la chinoise*. Der am Ende
einer Raumflucht gelegene gewölbte Raum beeindruckt als »geistreiche
Paraphrase einer Gartenlaube« (Foerster 1923), er ist die vornehmste Lö-
sung eines »Spalierzimmers« im Rahmen rokokohafter Möglichkeiten.

Exotische Tafelkunst

Bei *Surtouts* oder *Plats de Ménage* handelt es sich um Tafelaufsätze aus Edelmetall, Fayence oder Porzellan, selten auch aus Bronze, die Platz für Salz- und Zuckerstreuer, Essig- und Ölkännchen, Senfgefäße und Zitronen boten und mitunter auch Kerzenhalter integrierten. Mit den genannten Würzmitteln ließ sich der Geschmack der servierten Speisen bei Tisch jeder Zeit individuell nachbessern.

Die Tafelaufsätze kamen am Hofe Ludwigs XIV. in Mode, doch während Terrinen, Platten und Schüsseln, mit denen die Tafel in der frühen Neuzeit – der *Mode à la française* zu speisen entsprechend – fast vollständig bedeckt war, nach dem ersten und zweiten Gang vollständig abgetragen wurden, um beim Wiedereindecken neuen Speisen Platz zu machen, blieb die *Plat de Ménage* bis zum Dessertgang auf ihrem Platz in der Mitte der Tafel.

An den Höfen des Heiligen Römischen Reichs Deutscher Nation verbreitete sich die *Plat de Ménage* in den 20er und 30er Jahren des 18. Jahrhunderts. Eine Vorreiterrolle für diese Verbreitung übernahm der Dresdener Hof, der die fürstliche Welt mit seiner glanzvollen Tafelkultur beeindruckte und in der Meißner Porzellanmanufaktur die ersten figürlich gestalteten *Plats de Ménage* herstellen ließ.

Der ausgestellte Zitronenkorb des Tafelaufsatzes folgt dem sächsischen Vorbild. Mit ihrer ausladenden Blattkrone bot sich die Palme den Berliner Porzellankünstlern als Grundform für eine alle anderen Gewürzgefäße des Ensembles überragende Ablage für Zitrusfrüchte förmlich an. Gleichzeitig übernimmt die *Plat de Ménage* auf diese Weise die Rolle des figürlich gestalteten Dessertaufsatzes, der während des letz-

Zitronenkorb in Gestalt einer Palme mit Personifikationen des
Sommers und des Winters auf einer *Plat de Ménage*, Berlin,
KPM und Gotzkowsky (Personifikation des Sommers) um 1763,
KPM-Porzellansammlung des Landes Berlin

ten Ganges der Mahlzeit die Mitte der fürstlichen Tafel bevorzugt in ei-
nen Garten aus Zucker oder Porzellan verwandelte.

Michaela Völkel

Die Decke des Konzertzimmers im Schloss Sanssouci

Mit leichter, elegant und zugleich routiniert zeichnender Hand hat Johann August Nahl seine Idee für die Gestaltung der Decke im Konzertzimmer Friedrichs II. zu Papier gebracht. Der fantasievolle und feingliedrige Entwurf zeigt ein luftiges, von Weinstöcken umranktes Gitterwerk, das – jeglicher Schwere enthoben – die Illusion eines Treillagepavillons im freien Gartenraum hervorruft.

Von den Ecken her erheben sich durchsichtige Pfeiler aus Spalierwerk, auf denen hohe, schlanke Obelisken stehen, die von Weinranken umschlungen sind. Seitlich ansetzende Gitterbögen verbinden sich über zwei gegenläufige *Rocaillen*, von denen ein mit Trauben gefüllter Korb herabhängt. Die Langseiten werden hingegen von Vasen akzentuiert, aus denen je ein Thyrsos oder Bacchusstab emporragt, ebenfalls von Weinlaub umwunden. Oben, an den Spitzen der Obelisken und an den Blattranken, hält sich ein feinmaschiges Spinnennetz fest. Es bildet den Mittelpunkt der Decke, die sich zur Natur und zum Licht zu öffnen scheint.

Im Entwurf fehlen die Jagdszenen mit Putten und Tierdarstellungen, die letztendlich die in Weiß und Gold ausgeführte Stuckdecke noch zusätzlich beleben werden. Nur die Fangnetze erscheinen bereits angedeutet.

Johann August Nahl war 1745 zum »Directeur des Ornements« ernannt worden und durfte am Hof König Friedrichs II. den Titel eines königlichen Ornamentisten führen. Wegen Überarbeitung und anderer Unstimmigkeiten verließ er Preußen jedoch im Juli 1746 fluchtartig. Seine Entwürfe für die Potsdamer Schlösser und deren Einrichtung,

Johann August Nahl d. Ä., Entwurf für die Decke im Konzert-
zimmer des Schlosses Sanssouci, 1745/46

seien es Möbel oder *Branchen* (vgl. S. 133), zählen zu den künstlerischen
Höhepunkten des friderizianischen und europäischen Rokoko.

Claudia Sommer

Der Traum vom ewigen Frühling: Duftender Blütenzauber aus Porzellan und Seide

Käthe Klappenbach

Die vergängliche Schönheit der blühenden Natur inspirierte Künstler schon immer zu fantasievollen Kreationen aus den verschiedensten Materialien. »Blütezeit« dieser Mode im wahrsten Sinne des Wortes war die zweite Hälfte des 18. Jahrhunderts, die Zeit des Rokoko. Bereits der Name dieses Stils, vom französischen *Rocaille* (Muschelwerk) abgeleitet, ist programmatisch.

Ihren Ursprung hatte diese Lust an der perfekten Nachahmung der Natur – der Kunst des *imitant la nature* – in Paris. Sie wurde dort entscheidend vom Geschmack der in die Schönheiten der Natur verliebten Madame de Pompadour geprägt. In all ihren, mit führenden französischen Kunsthandwerkern entwickelten, Luxusobjekten blühte diese Kunst auf. Der Frühling wurde gleichsam »einbalsamiert« in »künstlich erlesene Gärten aus Porzellan, Seide, Leinwand, Papier, Federn« (Camporesi 1992, S. 124). Diese fantastischen Dekorationen verbreiteten sich an den Fürstenhöfen Europas und dienten dem Vergnügen und der Repräsentation. Gleichzeitig war das »ewige« Blühen ein Symbol für die Unsterblichkeit des jeweiligen Herrscherhauses.

Schon bei der Dekoration und Ausstattung der Räume des Kronprinzen Friedrich im Schloss Rheinsberg und bei der Gestaltung der Wohnungen des jungen Königs Friedrich II. im Schloss Charlottenburg und im Potsdamer Stadtschloss deutete sich dieser Stil an, der im Schloss Sanssouci seine Weiterentwicklung erfuhr und im Neuen Palais seine Vollendung. Dieses Schloss ist wie kein anderes der friderizianischen Königsschlösser mit einer Fülle von Blüten in allen Formen und Materialien geschmückt.

Kronleuchter in Gestalt einer Gartenlaube mit 8 Kerzen, Paris und Vincennes um 1750

Mittels der Wanddekorationen entstanden so Imitationen von Gartenlauben oder Grotten. Teil dieser Wanddekorationen waren die in Preußen sogenannten *Branchen*, Zweige mit Blättern, Blüten und Kerzentüllen an Wandschildern aus vergoldeter oder versilberter Bronze. Als noch wirkungsvoller erwiesen sich die an unsichtbaren Spalieren emporrankenden Blüten der kostbaren seidenen Wandbespannungen. Auch bei der Gestaltung des Mobiliars wurden Motive aus der Natur aufgegriffen und benutzt, sei es als farbig gestaltete Einlegearbeiten aus verschiedensten Naturmaterialien, sei es als imitierte Blüten und Blätter bei feuervergoldeten Bronzebeschlägen.

Potpourri-Vase, Meißen 1760

Als das ideale Material für die Imitation der realen Natur, insbesondere von Blüten aller Art, erwies sich Porzellan. Nach dem Vorbild der Manufakturen von Meißen und Vincennes, wo schon 1747 naturalistisch gestaltete Porzellanblüten gefertigt wurden, entstanden ab 1765 auch in der Königlichen Porzellanmanufaktur Berlin zauberhafte, exakt nach der Natur gestaltete Blüten, deren Anblick derart die Sinne täuscht, dass ein imaginärer Duft suggeriert wird. Diese Blüten eigneten sich ideal zur Zierde einer Vielzahl von Luxuswaren. Besonders raffinierte Gestaltungen entstanden, wenn solche Blütenzweige Lichtträger wie

Wand-, Tisch- und Kronleuchter umrankten und das kostbare flackernde Kerzenlicht mit dem Blütenschmuck »spielte«. Diese Beleuchtung setzte auch die Dekorationen einer fürstlichen Tafel in ein ganz besonderes Licht. Sie korrespondierten mit den Raummotiven, und kunstvolle Tafelaufsätze verkörperten einen Garten *en miniature*. Zum Kredenzen der Speisen standen naturgetreue Nachahmungen aus Porzellan oder Silber zur Verfügung, wie Dosen, Schalen, Terrinen und Wärmeglocken in Form von Pampelmusen, Spargelbündeln, Kohlköpfen oder Weinblättern.

Doch die Vervollkommnung dieser Verführung der Sinne war der Duft des Rokoko, blumig und zart wie seine Farben. Er sollte die Wohlgerüche von Frühling und Sommer für die dunkle Jahreszeit festhalten. Für Duftmischungen – sogenannte *Potpourris* – sowie aromatische Essenzen sind viele Rezepte überliefert. In mit Blüten dekorierten und gleichfalls Potpourri genannten Porzellangefäßen mit einem durchbrochenen Deckel befanden sich diese Mischungen aus Blüten, Früchten und Gewürzen, in Duftlampen, den *Brûle-Parfums*, die Duftwässer. Erst der Duft und die Natürlichkeit vortäuschende Gestaltung mit vollkommen echt aussehenden Porzellanblüten erzeugten jene beabsichtigte Täuschung aller Sinne, die für jene Zeit so typisch war. Lassen auch wir uns von diesem Zauber verführen!

Seidene Wandbespannung mit Blütenranken

Wie an einem unsichtbaren Spalier winden sich die Chrysanthemen und Päonien in großen S-Schwüngen die Wände empor. Der glatte seidene Grund lässt die einbroschierten Blumen besonders plastisch wirken. Die bewegten Blätter und Blüten scheinen die Natur täuschend echt nachzuahmen. Die aus China stammende Chrysantheme war in den europäischen Gärten des 18. Jahrhunderts allerdings noch nicht verbreitet. Erst ab 1789 erfolgte ihre dauerhafte Kultivierung in Europa. Auch die in China beheimatete Strauchpäonie hält erst im frühen 19. Jahrhundert Einzug in europäische Gärten. In Preußen kannte man die fremdländischen Blumen im 18. Jahrhundert vermutlich nur durch grafische Vorlagen und Porzellandekore.

So drängten im fürstlichen Schlafzimmer des Neuen Palais exotisch chinoise Blüten und Ranken in den Innenraum, umgewandelt in das vergängliche Naturmaterial Seide. Im Duktus und in der Formensprache ähneln die Chrysanthemen- und Päonienranken an den Wänden den Blumenintarsien des Eckschrankes von Heinrich Wilhelm Spindler, der für dieses Schlafzimmer geschaffen worden war. Auch in den wellenförmig geführten Blütenranken des Deckenstucks sowie in den sich schlingenden Blumenranken der Fußtapeten aus der Manufaktur Charles Vigne klingt der Dekor der Seide wieder an. Der Innenraum ist jedoch kein Abbild eines realen Gartens, er bindet vielmehr Motive aus einer idealen Pflanzenwelt in das dekorative Schema friderizianischer Raumkunst ein.

Susanne Evers

Broschierter Seidenatlas, gewebt in Berlin um 1765, Wand-
bespannung aus dem Großen Schlafzimmer des Unteren Fürsten-
quartiers, mit Eckschrank von Heinrich Wilhelm Spindler,
Potsdam 1768

Leuchtender Luxus

Seit der Mitte des 18. Jahrhunderts wurden in preußischen Schlossinventaren Wandleuchter als *Branchen*, dem französischen Wort für Ast oder Zweig, bezeichnet. Die als Kerzentüllen tragenden blühende Zweige gestalteten und aus feuervergoldetem oder feuerversilbertem Messing gefertigten Leuchter waren immer neben den Kamin- und Fensterspiegeln angebracht, um das Licht effektiv zu reflektieren. In erster Linie sind sie Teil der Wanddekoration, und daher hing ihre Gestaltung auch von der Bedeutung der Räume ab. Nur bei hohen Anlässen wurden Kerzen aufgesteckt und angezündet. Ihre Herstellung war aufwendig und ihr Preis im Vergleich zu anderen Kunstwerken im Raum hoch. Die Vorbilder kamen aus Frankreich, entweder als Entwürfe oder sie stammten von den aus Paris angeworbenen Herstellern, die in Potsdam und Berlin ab 1751 ansässig waren. Es gab mindestens 700 Leuchter dieser Art in den preußischen Schlössern, was beispiellos in Europa war. Heute sind noch etwa 500 Stück im Original erhalten.

Eine Besonderheit stellen die wenigen in Paris erworbenen Wandleuchter dar, die mit farbig gefasstem Laub und Porzellanblüten aus Vincennes geschmückt sind und wie Blütenbüsche an den Wänden wirken, wie ein Typ im Schloss Sanssouci und ein anderer im Neuen Palais zeigt. Die Leuchter im Neuen Palais gleichen genau denen, die sich auch im Besitz der Madame de Pompadour befanden und von ihr mit großer Sicherheit beim »Marchand Bijoutier ordinaire du Roi« (königlicher Luxuswarenlieferant) Lazare Duvaux erworben worden waren. Mit der Verwendung solcher Wand- und Deckenleuchter aus Bronze mit farbigen Blüten zauberte die Pompadour in ihre Räume einen »ewigen Früh-

Werkstatt des Lazare Duvaux und Porzellanmanufaktur Vincennes, Wandbranche aus dem Neuen Palais, Wohnzimmer der Wohnung des Prinzen Heinrich, Paris, um 1749

ling«. Es ist überliefert, dass sie die Porzellanblüten sogar parfümierte. Obwohl der Nachweis noch nicht erbracht wurde, kann mit ziemlicher Sicherheit davon ausgegangen werden, dass Friedrich II. verschiedene Kunstwerke dieser Art aus dem Nachlass der 1764 verstorbenen Madame de Pompadour erworben hatte.

Käthe Klappenbach und Ulrike Milde

»Die Zauberkraft der Mahlerei und Prospektive ... « – Das Landschaftszimmer um 1800

Sabine Jagodzinski und Matthias Gärtner

Mit der Wiederentdeckung der Vielfalt und Farbigkeit der antiken Welt in den italienischen Ausgrabungsstätten Pompeji und Herculaneum (um 1760) und der Erforschung unbekannter Weltgegenden, deren Ergebnisse durch Reisebeschreibungen und Stiche verbreitet wurden, sind die fernen Zeiten und Orte im Sinne des neuen Menschenbildes des 18. Jahrhunderts idealisiert worden. Menschlichkeit, die auf die Würde des Menschen und auf Toleranz gegenüber anderen Gesinnungen ausgerichtet war, trat an die Stelle der reinen Machtdemonstration. Durch die Auflösung des Kanons barocker Präsentation konnte die Mode vielfältige stilistische Formen übernehmen.

Das Aufbrechen von äußerer Form und innerer Gestaltung zeigt sich im Palmensaal der von Friedrich Wilhelm II. errichteten Orangerie im Neuen Garten (1791) durch gemalte Säulen, die mit üppig bepflanzten antikisierenden Vasen behängt und durch klassizistische Arabesken an der Decke sowie stilisierte Palmen an den Wänden ergänzt wurden. Die großen Südfenster bilden den Übergang in den Garten. Bei Festen wurden die Pflanzenhallen durch raffiniert gestaltete, exotische Öllampen in Form der seltenen Ananasfrucht, die mit großem Aufwand gezüchtet wurde, erleuchtet. Die 1767 entdeckte Insel »Otaheite« (Tahiti) gab den Namen für ein »neues Arkadien«. Es sollte Sinnbild des verlorenen Paradieses, Ausdruck des unberührten Naturzustandes von Mensch und Natur sein. Die Südsee erschien als Ort der lebendigen Rousseauschen Naturphilosophie, ein neues Kythera (Insel der Aphrodite), wo der unverdorbene freie Mensch zu finden sei. Ein Schlüsselwerk dieser neuen Auffassung war der empfindsame Roman *Paul et Virginie* (1788) von Jac-

Carl Gotthard Langhans, Orangerie im Neuen Garten, Entwurf
für die Wandgestaltung des Palmensaals und Vorschläge für Vasen-
formen, 1791

ques Henri Bernardin de Saint-Pierre. Er beschwor die idyllische, stan-
des- und zivilisationsfreie Liebe.

Davon inspiriert haben sich Friedrich Wilhelm II. und seine Geliebte
Wilhelmine Encke (Gräfin Lichtenau) in dem runden Otaheitischen Ka-
binett (1797) im Schlösschen auf der Pfaueninsel ein Südseeparadies nach
Preußen geholt. Der Fußboden ist als Querschnitt eines Palmbaums aus
heimischen Hölzern gestaltet. Fiktive Landschaftsausblicke in eine tro-

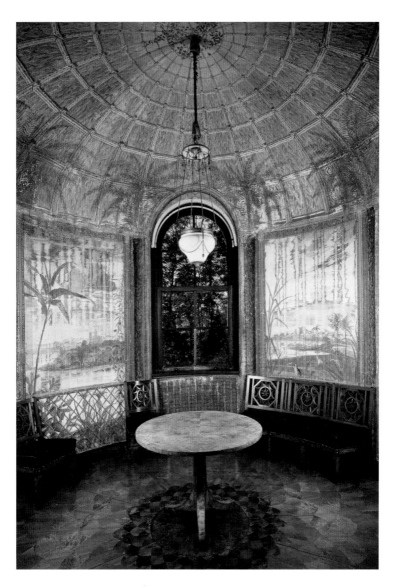

Berlin, Schloss auf der Pfaueninsel, Otaheitisches Kabinett

pisch verfremdete Umgebung der Pfaueninsel mit gemalten Feigenkakteen und Ananasstauden erwecken die Illusion einer zugleich offenen wie beschirmenden Bambushütte auf einer Liebesinsel.

Das Wunschbild des neuen, in Harmonie mit einer unversehrten Natur lebenden Menschen führte in Europa zur Produktion einer Fülle an illusionistisch bemalten Tapeten mit arkadischen Landschaften. Auch hier traten Antike und Exotik nebeneinander, so etwa beim schlichten

Landschloss in Paretz, erbaut von 1797 bis 1804 von David Gilly für Friedrich Wilhelm III. und seine Gemahlin Luise. Auf Papier gemalt erklimmen im Gartensaal Blütenbäume und Stauden die Wände, Früchte quellen aus dem Laub hervor, Palmen wachsen in den Himmel. Alles erweckt den Eindruck eines weitläufigen üppigen Gartens. Die einzigartigen, aus Berliner Produktion stammenden Tapeten des Schlosses Paretz – in der Ausstellung in Aquarellen von Hellmuth Unger zu bewundern – sind bis heute durch ihre illusionistische Wirkung ein faszinierendes Zeugnis der Natursehnsucht um 1800.

Der Gartensaal im Stallgebäude des Schlosses Paretz

Der ehemals im Kopfbau des herrschaftlichen Pferdestalls in Paretz befindliche ovale Gartensaal beherbergte eines der schönsten Beispiele für gemalte Naturillusionen im Innenraum um 1800. Welch besonderer Zauber muss von diesem Raum ausgegangen sein? Seine mit Papier beklebten Wände waren zum Staunen der Betrachter vom Fußboden bis in den Deckenspiegel hinein komplett mit einer tropischen Landschaft mit Palmen und exotischen Bäumen sowie allerlei farbenprächtigen Vögeln bemalt worden. Ohne ordnende oder gliedernde Rahmungen, auch nicht als fiktiver Ausblick von innen nach außen – wie etwa im Otaheitischen Kabinett auf der Pfaueninsel (vgl. Abb. S. 142) – inszeniert, vermittelte die Ausgestaltung des Gartensaals die nahezu perfekte Illusion eines Aufenthaltes inmitten der freien Natur; als sitze oder bewege man sich in einer fremdartigen, exotischen Welt, auf einem in der Ferne gelegenen paradiesischen Eiland (Otaheite oder Otahaiti ist ein anderer Name für die Insel Tahiti im Südpazifik). Die vier Nischen waren mit Felsformationen ausgemalt. In einer der Nischen – auf dem rechts abgebildeten Aquarell nicht sichtbar – stand ein Ofen, worauf die heizbare Tonskulptur eines Chinesen mit Parasol (Sonnenschirm) saß. Man kann daran erkennen, dass die Idee von fernen exotisch-paradiesischen Welten noch immer mehr auf schönen Vorstellungen als auf Wissen beruhte. Die Ausführung dieser Raumdekoration hatte 1799 der in Berlin gebürtige Dekorations- und Tapetenmaler Johann Wilhelm Niedlich übernommen.

Der Gartensaal ist mit dem Abbruch des Stallgebäudes 1948 zerstört worden. Da Fotografien fehlen, kann heute nur noch das Aquarell

Hellmuth Unger, Ansicht des Gartensaals im Stallgebäude des Schlosses Paretz, 1922

von Hellmuth Unger eine vage Vorstellung von der einstigen farbigen Wirkung dieses großartigen und außergewöhnlichen Landschaftszimmers vermitteln.

Claudia Sommer

Die Ananaslampe aus der Orangerie im Neuen Garten

Die Kultivierung von Ananaspflanzen in Brandenburg-Preußen begann etwa in der Mitte des 18. Jahrhunderts. Große Erfolge mit der komplizierten und aufwendigen Züchtung dieser exotischen Obstsorte stellten sich jedoch erst ab dem Ende des Jahrhunderts ein. Seitdem wurde die äußerst schmackhafte, königliche Frucht auch in Potsdam in großem Stil kultiviert. Sie war ein Symbol für Wohlstand und gehobenen Lebensstil, ihr Verzehr ein Genuss, der nur ausgewählten, sehr vermögenden Personenkreisen vorbehalten war.

Schon in friderizianischer Zeit wurde die Ananas als Zeichen der Wertschätzung für die Bemühungen der Ananas-Gärtner in die Gestaltung von Kunstwerken einbezogen. So bildet eine Ananasfrucht bei den berühmten Kronleuchtern der Königlichen Porzellanmanufaktur Berlin die Bekrönung und bei dem feuervergoldeten Bronze-Kronleuchter im Chinesischen Haus den unteren Abschluss.

Eine regelrechte Augentäuschung entstand bei den als Ananasfrüchte aus farbig gefasstem Metall und kostbarer bemalter Seide gestalteten Leuchtern für die Pflanzenhallen der Orangerie im Neuen Garten. An den Wänden waren Konsolen verteilt, auf denen weiße Blumentöpfe standen, in die die ehemals 22 Leuchten gesteckt wurden. 18 Stück sind noch immer erhalten. Licht gaben die dahinter angebrachten Öllampen in einem Glaszylinder. Mit dieser naturalistischen Gestaltung entstand der Eindruck von realen Früchten, die für eine außergewöhnliche Beleuchtung und festliche Stimmung in den Pflanzenhallen sorgten.

Käthe Klappenbach

Lampe in Form einer Ananaspflanze, Berlin oder Potsdam,
um 1792 (ursprünglich Seidenbespannung; aus bemalter Kunst-
seide 1988 rekonstruiert)

Rückzug in das Gartenzimmer

Silke Kiesant

Die Verflechtung von Garten und Architektur brachte in der Zeit des Biedermeier (etwa 1815–1848) neuartige Gestaltungen hervor: Ein Wintergarten (wie z. B. das Palmenhaus auf der Pfaueninsel) erweckt die Illusion einer urwüchsigen Außenwelt im Innenraum. Ein Portikus und eine Pergola leiten (wie etwa beim Schloss Charlottenhof) vom Zimmer oder Salon in die umgebende Natur über, und Terrassen erhalten kunstvoll geschmückte Beete mit vergoldeten Einfassungen, Mosaikwege, Blumenfontänen, Skulpturenschmuck und Gartenmöbel, die man nach Lust und Laune an beliebigen Plätzen aufstellen konnte (als Beispiel sei Schloss Babelsberg genannt). Wohn- und Gesellschaftszimmer finden im Freien ihre Fortführung. In den Parks entstehen lauschige Sitzplätze in weinberankten Lauben, wie etwa im Sizilianischen Garten, im Rosengarten von Charlottenhof oder in der Großen Laube an den Römischen Bädern.

Beim Interieur begann damals eine neue Kultur der privaten Häuslichkeit. Die Wohnräume bildeten Rückzugsorte, wo in ungezwungener Atmosphäre das Familienleben stattfand und individuellen Beschäftigungen nachgegangen wurde, wo man auf Natur und Garten nicht verzichten wollte. Es entwickelte sich eine dekorative Ästhetik mit neuartigen Möbelformen, wie Nähtischen, *Jardinièren* (Blumenbehältnisse) und einer größeren Varianz an Sitzmöbeln, die zu kleinteiligen Wohninseln gruppiert wurden. Schinkels Idee, eine Außenform in den Innenraum zu versetzen, wird mehrfach in preußischen Schlössern angewandt: Die *Exedra* (halbrunde Bank) nach dem Vorbild eines pompejisches Grabmals aus dem 1. Jh. n. Chr. (sogenannte Mamia-Grabbank) gelangte als

Unbekannter Künstler, Große Laube bei den Römischen Bädern,
um 1835

ein dominierendes Gestaltungselement in einen durch Blattpflanzen
dekorierten gartenhaften Raum (Teesalon Friedrich Wilhelms IV. im
Berliner Schloss).

Zum Biedermeier gehörte eine Überfülle von auf Etageren und Ti-
schen platzierten kleinen dekorativen Kunstobjekten, Alben, Erinne-
rungsstücken, bemalten Porzellantassen und -vögeln, aber auch Käfer-
und Schmetterlingssammlungen unter Glas sowie ausgestopfte Vögel.
Im Unterschied zu früheren Zeiten hielten nun vermehrt echte Pflanzen,
Vögel und mitunter auch Zierfische Einzug in den Innenbereich. Die In-
ventare führen viele Vogelbauer und zuweilen auch Papageienständer
auf. Am Schloss Charlottenhof errichtete man beim Portikus, dem Über-
gang zwischen innen und außen, eine Voliere.

Das Hineinwuchern des Gartens in den Innenraum zeigen die vie-
len Interieurdarstellungen jener Zeit. Sie geben Einblicke in Gartenzim-
mer mit farbenfrohen Ausstattungsstoffen: blumenwiesenartige, bunte
Teppiche, große Blüten auf Wandtapeten, Fenstervorhängen und Möbel-
bezügen. Sie wurden mit groß gewachsenen Palmen, kunstvollen, von
Gärtnern üppig arrangierten Blumengestecken kombiniert. Blumenti-
sche mit Blecheinsätzen für Topfpflanzen und Gestelle mit Efeuranken,
die zugleich als Vogelkäfige dienen konnten, umrankte Skulpturen und
Porträts spiegeln die Natursehnsucht, aber auch eine sentimentale Er-

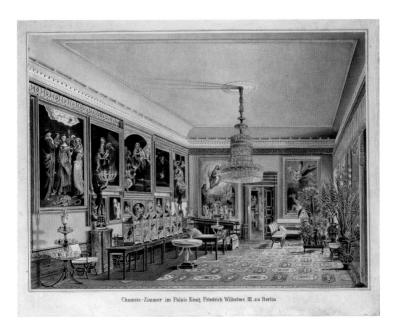

Friedrich Wilhelm Klose, Das Chamoiszimmer im Palais
Friedrich Wilhelms III. von Preußen in Berlin, um 1840

innerungskultur wider. Die Blumenliebhaberei führte zu regelrechten
Wettbewerben unter den »Blumisten« um die schönsten und wohlrie-
chendsten neuen Züchtungen. Zeitgenössische Journale, wie das *Journal
des Luxus und der Moden*, beschrieben die »Zimmer-Gartenkunst« als be-
sonders beliebt bei den Damen, da Blumen aufgrund ihres Dufts und ih-
rer dekorativen Schönheit auf doppelte Weise der »feinen Sinnlichkeit«
schmeichelten. Zugleich aber wird bereits vor bestimmten, zu stark rie-
chenden Pflanzen im Innenraum gewarnt: Geißblatt- und Orangen-
blüten, Ringelblumen, weiße Lilien oder Narzissen standen im Ver-
dacht, bei »nervenschwachen« Personen in schlecht belüfteten Räumen
manchmal Schwindel und Ohnmacht auszulösen.

Das Wohnzimmer der Kronprinzessin Elisabeth im Berliner Schloss

Kleinformatige, meist als Aquarelle ausgeführte Zimmerbilder bildeten in der ersten Hälfte des 19. Jahrhunderts ein überaus beliebtes Genre, das vor allem an den europäischen Höfen, aber auch in gut bürgerlichen Häusern sehr gefragt war. Vom Wohnzimmer der Kronprinzessin und späteren Königin Elisabeth von Preußen, der Gemahlin Friedrich Wilhelms IV., im Schloss Berlin sind mehrere solcher Zimmerporträts überliefert. Im zeitlichen Abstand von etwa zehn Jahren entstanden, bezeugen sie auch den um 1830 einsetzenden Wandel im Umgang mit lebendigen Pflanzen im Innenraum. An die Stelle einzelner, schnell vergänglicher Blumengestecke in Vasen traten nun vermehrt üppige Arrangements aus robusteren, langlebigen Grünpflanzen. Die Topfpflanze eroberte die Innenräume und hielt jetzt auch Einzug in die königlichen Appartements. Diese Entwicklung war durch die Einführung neuer, für die »Zimmergärtnerei« brauchbarer Pflanzenarten und deren erfolgreiche Kultivierung wesentlich begünstigt worden.

Das Aquarell zeigt drei unterschiedlich gestaltete Pflanzenarrangements. Der Schreibtisch der Kronprinzessin links erscheint gleichsam in eine Gartenlaube hineingestellt. Ein in Töpfen kultivierter, üppiger Efeu, der an den Beinen des Möbels aufgestellt ist, umrankt hohe, als Bögen geformte Drahtkonstruktionen, die den Eindruck eines Gitterwerks erzeugen. Dazwischen steht als farblicher, vielleicht auch duftender Kontrast zum grünen Blattwerk eine *Jardinière*, ein Behältnis mit eingelassener Blechwanne, mit blühenden Rosen und einer Callapflanze. Im Erker hatte Elisabeth vor einem hoch wuchernden Pflanzenarrangement das marmorne Jugendbildnis des Kronprinzen, ihres Gemahls

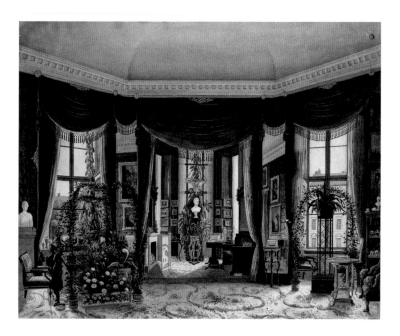

Johann Heinrich Hintze, Wohnzimmer der Kronprinzessin
Elisabeth im Berliner Schloss, Blick in den Erker, 1838

Friedrich Wilhelms (IV.) aufstellen lassen. Rechts im Bild erscheint ein
großer Vogelbauer, laut Inventareintrag aus »Mahagoni, mit Messing
Draht, oben mit einem Einsatz von grünlackiertem Blech zu Blumen«.

Claudia Sommer

Der Papagei aus dem Wohnzimmer Königin Elisabeths im Schloss Charlottenhof

In der ersten Hälfte des 19. Jahrhunderts kam es – befördert durch die Berichte von Forschungsreisenden – immer mehr in Mode, sich in Priваträumen neben echten Pflanzen auch mit Kanarienvögeln, Sittichen oder Papageien zu umgeben. Die Vögel erzeugten ein Gefühl lebendiger, farbenfroher Natur und stellten zugleich einen beachtlichen Luxus dar. Ihr Gesang beziehungsweise ihre Gelehrigkeit und Fähigkeit, menschliche Laute nachzuahmen, machten sie zu beliebten Zimmergenossen. Mitunter wurden sie sogar zum Gegenstand der königlichen Korrespondenz: So berichtete Königin Elisabeth von Preußen mehrfach von ihrem geliebten »gefiederten Lorchen« (gestorben 1853), mit dem sie sich »unterhielt«, das in Gardinen klettern und in ihr Bett kommen durfte. Sogar auf Reisen nahm sie den Vogel mit, wo er z. B. in Dresden bei den Kindern des Hofes Aufsehen erregte. Ob es sich hierbei um den dargestellten Papagei handelt, ist nicht bekannt. Das Präparat befand sich bereits seit etwa Mitte des 19. Jahrhunderts unter einem Glassturz in Elisabeths Wohnzimmer im Schloss Charlottenhof. Vielleicht hatte er auch ihrem Schwiegervater, König Friedrich Wilhelm III., gehört. Im Chamoiszimmer seines Berliner Palais standen auf vier Tischen sieben große Messingkäfige für insgesamt acht Papageien. Nach seinem Tod (1840) wurden die wertvollen Tiere an weibliche Mitglieder des Königshauses verschenkt; einer der Papageien ging an Elisabeth. Einen Eindruck von der Geräuschkulisse solcher mit Vögeln belebten Räume gibt Johann Matthäus Bechstein in seiner *Naturgeschichte der Stubenvögel*. Über den Halsbandsittich beispielsweise bemerkt er: »Er lärmt und schreit beständig, lernt sehr leicht sprechen, pfeifen und die meisten Tier- und Vogel-

Papagei, Mitte 19. Jahrhundert, Tierpräparat auf Aststück

stimmen nachahmen. In einem Käfige eingesperrt, in welchem er sich wenig bewegen kann, spricht und quackelt er immerfort, so dass er oft unerträglich wird.«

Silke Kiesant

Literaturauswahl

ALGAROTTI, FRANCESCO: *Versuche über die Architectur, Mahlerey und musicalische Opera*, Kassel 1769.

ARNDT, HELLA: »Gartenzimmer des 18. Jahrhunderts«, in: *Wohnkunst und Hausrat 42*, Darmstadt 1964.

ARTELT, PAUL: *Die Wasserkünste von Sanssouci. Eine geschichtliche Entwicklung von der Zeit Friedrichs des Großen bis zur Gegenwart*, Berlin 1893.

BECHSTEIN, JOHANN MATTHÄUS: *Naturgeschichte der Stubenvögel oder Anleitung zur Kenntniß und Wartung derjenigen Vögel, welche man in der Stube halten kann*, Gotha 1795.

BELANI, H. E. R. [Carl Ludwig Häberlin]: *Geschichte und Beschreibung der Fontainen von Sanssouci*, unveränderter fotomechanischer Nachdruck der Originalausgabe 1843, hrsg. von der Generaldirektion der Staatlichen Schlösser und Gärten Potsdam-Sanssouci, Potsdam 1981.

BELANI, H. E. R. [Carl Ludwig Häberlin]: *Sanssouci, Potsdam und Umgebung: mit besonderer Rücksicht auf die Regierungszeit Friedrich Wilhelm IV.*, Berlin 1855.

BERNARDIN DE SAINT PIERRE, JACQUES HENRI: *Paul und Virginie und Die Indische Hütte*. Neue Übertragung durch G. Fink, Pforzheim 1840.

BEYLIER, HUBERT: *Treillages de Jardin du 14ème au 20ème siecle, Centre de Recherches sur les Monuments Historiques*, Wittenheim 1993.

Biedermeier. Die Erfindung der Einfachheit, Ausst.-Kat. Art Museum Milwaukee/Wien, Albertina/Berlin, Deutsches Historisches Museum/Paris, Louvre, hrsg. von Hans Ottomeyer/Klaus Albrecht Schröder/Laurie Winters, Ostfildern 2006.

BLONDEL, JAQUES FRANCOIS: *De la distribution des maisons de plaisance et de la décoration des édifices en général*, Band 2, Paris 1738.

BÖRSCH-SUPAN, EVA: *Garten-, Landschafts- und Paradiesmotive im Innenraum. Eine ikonographische Untersuchung*, Berlin 1967.

BÖRSCH-SUPAN, HELMUT: *Marmorsaal und Blaues Zimmer. So wohnten Fürsten*, Berlin 1976.

BURSCHE, STEFAN: *Tafelzier des Barock*, München 1974.

BUTTLAR, ADRIAN VON/KÖHLER, MARCUS: *Tod, Glück und Ruhm in Sanssouci. Ein Führer durch die Gartenwelt Friedrichs des Großen*, hrsg. von der Stiftung Preußische Schlösser und Gärten Berlin-Brandenburg, Ostfildern 2012.

CAMPORESI, PIERO: *Der feine Geschmack. Luxus und Moden im 18. Jahrhundert,* Frankfurt/Main, New York 1992.

DIDEROT, DENIS/D'ALEMBERT, JEAN-BAPTISTE LE ROND: *Encyclopédie, ou dictionnaire raisonné des sciences, des arts et des métiers*, Paris/Amsterdam/Livorno 1751–1781.

DORGERLOH, ANNETTE: »Kornblumen und Königin Luise: Pflanzensymbolik im Erinnerungskult«, in: *Schön und nützlich. Aus Brandenburgs Kloster-, Schloss- und Küchengärten*, hrsg. vom Haus der brandenburgisch-preußischen Geschichte, Potsdam/Berlin 2004, S. 193–203.

DUVAUX, LAZARE: *Livre-Journal de Lazare Duvaux, Marchand Bijoutier ordinaire du Roi 1748–1758*, hrsg. von Louis Courajod, Paris 1873.

EGGELING, TILO: *Raum und Ornament, Georg Wenzeslaus von Knobelsdorff und das friderizianische Rokoko*, 2. Auflage, Regensburg 2003.

EVERS, SUSANNE: *Seiden in den preußischen Schlössern. Ausstattungstextilien und Posamente unter Friedrich II. (1740–1786)*, in Zusammenarbeit mit Christa Zitzmann, hrsg. von der Generaldirektion der Stiftung Preußische Schlösser und Gärten Berlin-Brandenburg (= Bestandskataloge der Kunstsammlungen, Angewandte Kunst. Textilien), Berlin 2014.

FOERSTER, CARL FRIEDRICH: *Das Neue Palais bei Potsdam. Amtlicher Führer*, Berlin 1923.

FORSTER, GEORG: *Reise um die Welt während den Jahren 1772 bis 1775*, 2 Bde., Berlin 1778–1780.

Friedrich Wilhelm II. und die Künste. Preußens Weg zum Klassizismus, Ausst.-Kat. Potsdam, hrsg. von der Stiftung Preußische Schlösser und Gärten Berlin-Brandenburg, Potsdam 1997.

»Goldorangen, Lorbeer, Palmen – Orangeriekultur vom 16. bis 19. Jahrhundert«, Festschrift für Heinrich Hamann, in: *Schriftenreihe des Arbeitskreises Orangerien in Deutschland e.V.*, 6/2010, Petersberg 2010.

GRÖSCHEL, CLAUDIA: »Großer Herren Vergnügen – Orangeriepflanzen in Kunst und Kunsthandwerk«, in: *Wo die Zitronen blühen. Orangerien, historische Arbeitsgeräte, Kunst und Kunsthandwerk*, Ausst.-Kat. Potsdam, hrsg. von der Stiftung Preußische Schlösser und Gärten Berlin-Brandenburg, Potsdam 2001.

HIRSCHFELD, CHRISTIAN CAY LORENZ: *Theorie der Gartenkunst*, Bd. 1, Leipzig 1779.

HOHBERG, WOLF HELMHARDT VON: *Georgica curiosa*, Nürnberg 1716.

HOSKINS, LESLEY (Hrsg.): *Die Kunst der Tapete. Geschichte, Formen, Techniken*, Stuttgart 1994.

KASCHUBE, ADOLF: »Das Grabensystem des Parks Sanssouci und seine Veränderungen«, in: *Mitteilungen der Studiengemeinschaft Sanssouci e. V.*, 2/2004, S. 2–23.

KRAUSCH, HEINZ-DIETER: *Kaiserkron und Päonien rot – Von der Entdeckung und Einführung unserer Gartenblumen*, München 2007.

KURTH, WILLY: *Sanssouci, Ein Beitrag zur Kunst des Deutschen Rokoko*, Berlin 1962.

LAUTERBACH, IRIS: »Der Garten im Innenraum und in der Malerei«, in: *Gartenkunst in Deutschland. Von der Frühen Neuzeit bis zur Gegenwart. Geschichte – Themen – Perspektiven*, hrsg. von Stefan Schweizer/Sascha Wiener, Regensburg 2012, S. 449–465.

LAUTERBACH, IRIS: »Gartenkunst«, in: *Interieurs der Goethezeit. Klassizismus, Empire, Biedermeier*, hrsg. von Christoph Hölz, Augsburg 1999, S. 178–210.

MANGER, HEINRICH LUDWIG: *Baugeschichte von Potsdam, besonders unter der Regierung König Friedrich des Zweiten*, Reprint der Originalausgabe von 1789/1790 in 3 Bänden, Leipzig 1987.

MARPURGER, PAUL JACOB: *Vollständiges Küchen- und Keller-Dictionarium*, Hamburg 1716.

MOSER, FRIEDRICH KARL VON: *Teutsches Hofrecht*, Frankfurt/Main, Leipzig 1761.

MÜLLER, HELLA: *Natur-Illusion in der Innenraumkunst des späteren 18. Jahrhunderts*, Hannover 1957.

NIETNER, THEODOR: »Der Rosengarten beim Neuen Palais zu Potsdam«, in: *Die Rose*, Berlin 1880, S. 151–154.

PAŠCINSKAJA, IRINA: »Festliche Illuminationen im Unteren Garten von Peterhof in der ersten Hälfte des 19. Jahrhunderts«, in: *Die Gartenkunst*, Heft 1/2013, S. 181–204.

SCHÖNEMANN, HEINZ: »Charlottenhof – Schinkel, Lenné und der Kronprinz«, in: *Potsdamer Schlösser und Gärten. Bau- und Gartenkunst vom 17. bis 20. Jahrhundert*, hrsg. von der Generaldirektion der Stiftung Schlösser und Gärten Potsdam-Sanssouci, Potsdam 1993, S. 173–181.

SCHURIG, GERD: »Ananas – eine königliche Frucht«, in: *Schön und nützlich. Aus Brandenburgs Kloster-, Schloss- und Küchengärten*, hrsg. vom Haus der brandenburgisch-preußischen Geschichte, Potsdam/Berlin 2004, S. 162–165.

THÜMMLER, SABINE: »Der ewige Garten – Landschafts- und Gartenzimmer als Ideal«, in: *Gartenfeste. Das Fest im Garten - Gartenmotive im Fest*, Ausst.-Kat. Bielefeld, Museum Huelsmann, hrsg. von Hildegard Wiewelhove, Bielefeld 2000, S. 127–135.

»Ueber den Luxus der Zimmer-Gärten«, in: *Journal des Luxus und der Moden*, 1792, S. 597–605.

WACKER, JÖRG: »Der Einfluss der Kronprinzessin Victoria auf die Gärten vor dem Neuen Palais«, in: *Auf den Spuren von Kronprinzessin Victoria – Kaiserin Friedrich (1840–1901)*, hrsg. von der Stiftung Preußische Schlösser und Gärten Berlin-Brandenburg, Potsdam 2001, S. 33–41.

WAGENER, HEINRICH: »Die Kronprinzlichen Anlagen beim Neuen Palais im Parke von Sanssouci«, in: Der Bär, 7/1881, S. 389–394.

WAPPENSCHMIDT, FRIEDERIKE: *Der Traum von Arkadien*, München 1990.

WAPPENSCHMIDT, FRIEDERIKE: »Friedrich der Große und die preußische Luxuswarenindustrie«, in: *Weltkunst*, 17/1988, S. 2390–2394.

WAPPENSCHMIDT, FRIEDERIKE »Inspiration durch Konkurrenz. Blumen aus der Porzellanmanufaktur in Vincennes«, in: *Weltkunst* 21/1997, S. 2334–2335.

WAPPENSCHMIDT, FRIEDERIKE »Madame Pompadour und die Kunst. 1: Die Regentin des *Empire de lux*«, in: *Weltkunst* 11/1989, S. 1618–1621.

WAPPENSCHMIDT FRIEDERIKE: »Madame Pompadour und die Kunst. 2: Die *belle alliance* mit dem Kunsthändler Lazare Duvaux«, in: *Weltkunst* 12/1989 S. 1774–1777.

WINCKELMANN, JOHANN JUST: *Ammergauische Frühlingslust*, Oldenburg 1656.

WIMMER, CLEMENS ALEXANDER: »Kaiserin Friedrich und die Gartenkunst«, in: *Mitteilungen der Studiengemeinschaft Sanssouci e. V.* 2/1998, S. 3–27.

WITTWER, SAMUEL: »Blütenduft für Preußens feine Nasen. Potpourris im Neuen Palais«, in: *Schön und nützlich. Aus Brandenburgs Kloster-, Schloss- und Küchengärten*, hrsg. vom Haus der brandenburgisch-preußischen Geschichte, Potsdam/Berlin 2004, S. 147–150.

Quellen

GStA PK, BPH Rep. 50 T, Nr. 54 Bd. 9, 1847–1850 und Bd. 10, 1851 (Korrespondenz der Königin Elisabeth von Preußen).

SPSG Hist. Inventare, Nr. 231: Inventarium des Königlichen Lustschlosses Charlottenhof, 1847, Vol. I.

SPSG, Hist. Inventare, Nr. 766: Verzeichnis der im Palais Seiner Majestät des hochsel. Königs zu Berlin, nach Allerhöchstdessen Ableben vorgefundenen Gegenstaende, welche bisher nicht inventarisirt gewesen, [nach 1840].

Abbildungsnachweis

Stiftung Preußische Schlösser und Gärten Berlin-Brandenburg (SPSG), S. 26, 28, 29, 31, 41, 59, 65, 74, 79 (2), 83, 87, 91, 92, 103, 104, 106, 112, 121, 126, 131, 141, 145, 149, 150, 152; Fotografen: Jörg P. Anders, S. 62, 118 / Hans Bach, S. 8, 10, 16, 18, 24, 30, 36, 37, 67, 93 / Roland Handrick, S. 14, 77, 89, 94, 147 / Daniel Lindner, S. 56, 57, 72, 82, 134 / Gerhard Murza, S. 38, 116 / Wolfgang Pfauder, S. 13, 68, 97, 117, 124, 127, 137, 139, 142, 154 / Hans-Jörg Ranz, S. 133/ Luise Schenker, S. 129 / Leo Seidel, S. 54, 120

Fotografien (privat): Marina Heilmeyer, S. 34, 40 / A. Herrmann, S. 47, 49 / F. Hoehl, S. 48, 51 / N. A. Klöhn, S. 50 / Kathrin Lange, S. 70, 71 / Moritz von der Lippe, S. 44 / Tim Peschel, S. 109, 110 / Gesa Pölert, S. 85 / Michael Rohde, S. 64 / Gerd Schurig, S. 76, 97, 113 / Michael Seiler, S. 107

SPSG, KPM-Archiv, S. 43

Staatliche Museen Berlin (SMB) PK, Kupferstichkabinett, S. 59

Universitätsbibliothek Heidelberg, S. 100 (2)

Zentralinstitut für Kunstgeschichte, München, S. 96

Titelbild: SPSG, Teich an der Villa Illaire, Foto: Hans Bach (2011)

Umschlagabbildung hinten: SPSG, Schloss Sanssouci mit Frühjahrsbepflanzung, Foto: Leo Seidel (2013)

Impressum

Begleitband zur Open-Air-Ausstellung »Paradiesapfel – Park Sanssouci« vom 18. April bis 31. Oktober 2014, Potsdam, Park Sanssouci.

Herausgeber: Generaldirektion Stiftung Preußische Schlösser und Gärten Berlin-Brandenburg

Projektleiterin: Heike Borggreve

Redaktion: Ulrich Henze

Bildredaktion: Silke Cüsters

Lektorat: Gabriela Wachter, Deutscher Kunstverlag

Herstellung und Satz: Gaston Isoz, Berlin

Reproduktionen: Birgit Gric, Deutscher Kunstverlag

Druck und Bindung: AZ Druck und Datentechnik GmbH, Berlin

Bibliografische Information der Deutschen Nationalbibliothek

Die Deutsche Nationalbibliothek verzeichnet diese Publikation in der Deutschen Nationalbibliografie; detaillierte bibliografische Daten sind im Internet über http://dnb.dnb.de abrufbar.

Gefördert vom Beauftragten der Bundesregierung für Kultur und Medien aufgrund eines Beschlusses des Deutschen Bundestages

(c) 2014 Stiftung Preußische Schlösser und Gärten Berlin-Brandenburg und die Autoren

(c) 2014 Deutscher Kunstverlag GmbH Berlin München

Paul-Lincke-Ufer 34

D-10999 Berlin

www.deutscherkunstverlag.de

ISBN 978-3-422-07249-7

Besucherservice

Park Sanssouci
D - 14469 Potsdam

Kontakt
Stiftung Preußische Schlösser und Gärten Berlin-Brandenburg
Postanschrift: Postfach 601462, 14414 Potsdam
www.spsg.de

Besucherinformation
E-Mail: info@spsg.de
Telefon: +49 (0) 331.96 94-200

Gruppenservice
E-Mail: gruppenservice@spsg.de
Telefon: +49 (0) 331.96 94-222
Fax: +49 (0) 331.96 94-107

Besucherzentrum an der Historischen Mühle
An der Orangerie 1, 14469 Potsdam
Öffnungszeiten:
April bis Oktober 8.30–17.30 Uhr
Montag geschlossen

Besucherzentrum am Neuen Palais
Am Neuen Palais 3, 14469 Potsdam
Öffnungszeiten:
April bis Oktober 9–18 Uhr
Dienstag geschlossen

Potsdam Tourismus Service
Tel.: +49 (0)331 27 55 850
www.potsdamtourismus.de

Legende

1 Die Kolonnade am Neuen Palais
2 Das friderizianische Heckentheater
3 Der Kaiserliche Rosengarten am Neuen Palais
4 5 Die Marmorskulpturen im Parterre am Neuen Palais
6 Der Parkgraben
7 Der Theaterweg im Park Charlottenhof
8 Bedeutung und Pflege von Baumgruppen
9 Die Wasserspiele von Charlottenhof
10 Der Rosengarten von Charlottenhof
11 Langgraswiesen als Biotope
12 Das Italienische Kulturstück
13 Die Römischen Bäder, Temporäre Ausstellung 2014:
Von Blumenkammern und Landschaftszimmern.
Der Garten im Innenraum, 1740–1860
14 Obstanbau in Sanssouci
15 Der Östliche Lustgarten
16 Die Neptungrotte
17 Zur Bedeutung des Parks für die Lebensqualität in der Stadt
18 Das große Parterre von Sanssouci
19 Der Kirschgarten an den Neuen Kammern
20 Der Sizilianische und der Nordische Garten

☒ Bahnhof
🍴 Restaurant
ℹ Information/Besucherzentrum
🏪 Museumsshop
🚕 Taxistand
🎟 Kartenverkauf
☕ Café/Imbiss
♿ Eingang für Mobilitätseingeschränkte mit Hilfe
🚻♿ Toilette für Mobilitätseingeschränkte
🚻 Toilette
🅿 Busparkplatz
🅿 PKW-Parkplatz
🚊 Tram-Haltestelle
🚌 Bushaltestelle
▬ Fahrradstrecke